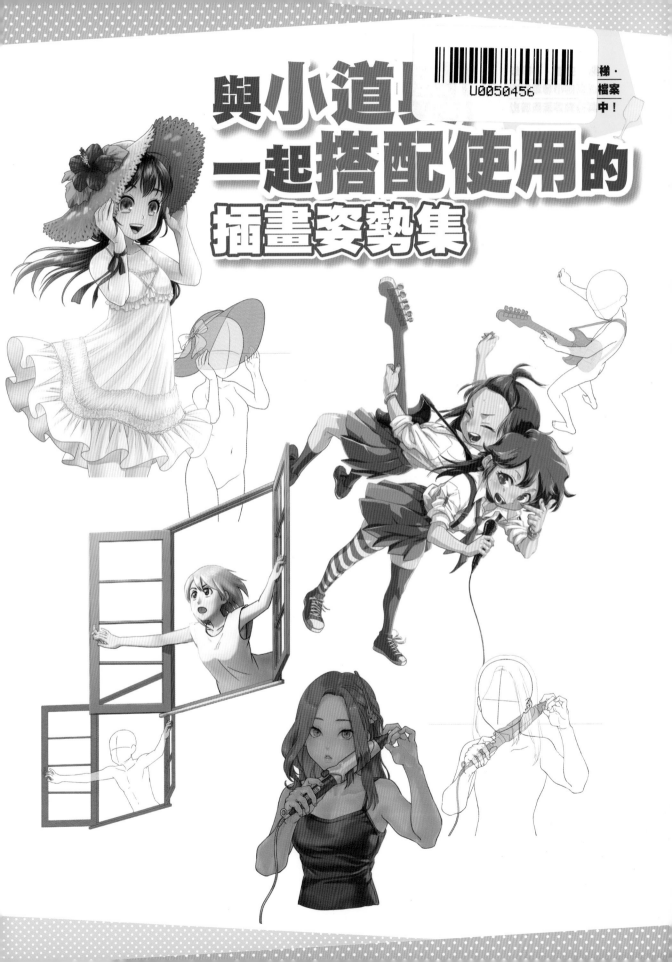

與小道具一起搭配使用的 插畫姿勢集

與小道具一起搭配使用的插畫姿勢集

目 次
CONTENTS

1章
文具・工具 ······· 17

2章
調理・用餐 ······· 41

3章
衣服類・包包 ······· 65

4章
美容・衛生 ······· 83

3

◆本書的使用方法

畫好了~呃……

這是什麼？

人物我是還勉勉強強畫得出來。

可是，只要讓人物拿著東西馬上就變得很差強人意呢？

我的壞毛病

應該要去多練習或多學習才對，可是又好麻煩。

而且不過就是簡單的塗鴉而已搞得自己那麼認真好像，也不太對~

磅！

有一本適合您的姿勢集推出了！

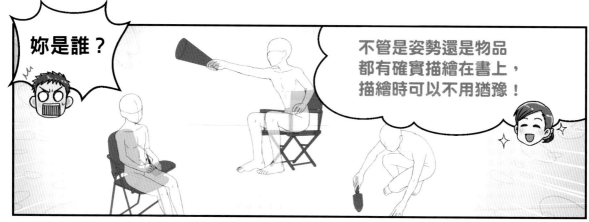

妳是誰？

不管是姿勢還是物品都有確實描繪在書上，描繪時可以不用猶豫！

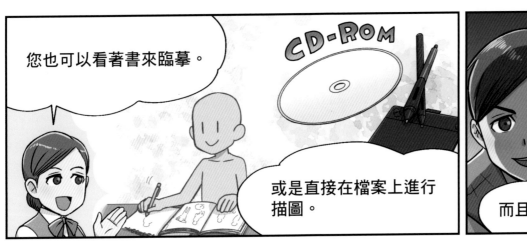

您也可以看著書來臨摹。

或是直接在檔案上進行描圖。

而且……

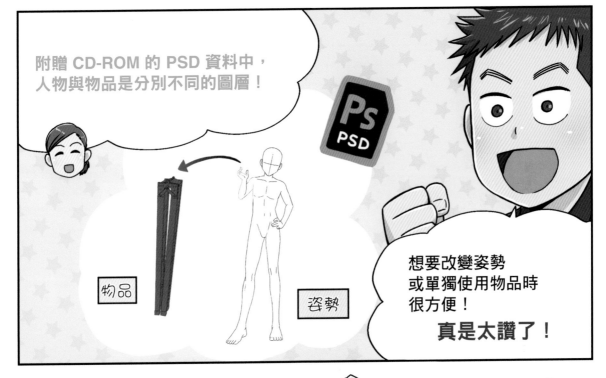

附贈 CD-ROM 的 PSD 資料中，
人物與物品是分別不同的圖層！

物品

姿勢

想要改變姿勢
或單獨使用物品時
很方便！

真是太讚了！

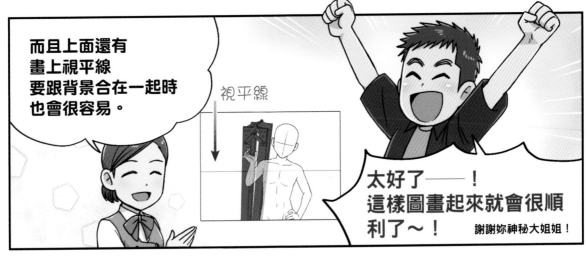

而且上面還有
畫上視平線
要跟背景合在一起時
也會很容易。

視平線

太好了——！
這樣圖畫起來就會很順利了～！

謝謝妳神秘大姐姐！

5

◆附贈 CD-ROM 的使用方法

本書所刊載的姿勢插畫都以 psd・jpg 的格式完整收錄在內。收錄之檔案能夠在諸多軟體上進行使用，如『CLIP STUDIO PAINT』、『Photoshop』、『FireAlpaca』、『Paint Tool SAI』等等皆可使用。使用時請將 CD-ROM 放入相對應的驅動裝置。

Windows	將 CD-ROM 放入電腦當中，即會開啟自動播放或顯示提示通知，接著點選「打開資料夾顯示檔案」。 ※依照 Windows 版本的不同，顯示畫面有可能會不一樣。

Mac	將 CD-ROM 放入電腦當中，桌面上會顯示圓盤狀的 ICON，接著雙點擊此 ICON。

↓CD-ROM 裡，小道具與姿勢插畫分別收錄於「psd」及「jpg」資料夾當中；而將小道具單獨挑出來的 jpg 檔案則是收錄於「tool」資料夾當中。請開啟您想使用的插畫檔案，並在檔案上面加上衣服及頭髮，或複製自己想使用的部分來張貼於原稿當中。小道具和姿勢插畫皆可自由進行加工、變形。

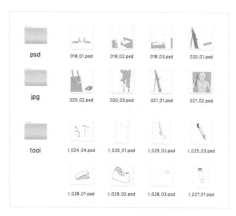

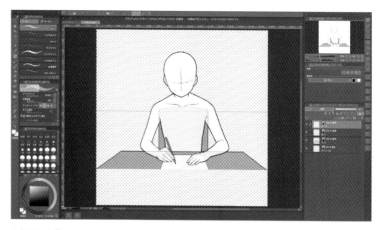

↑這是以「CLIP STUDIO PAINT EX」開啟檔案的範例。psd 格式插畫檔案是呈穿透狀態，要張貼於原稿當中來進行使用時會很方便。也可以將圖層疊在插畫檔案上，一面將線圖畫成草稿，一面描繪出插畫。
非俯視及仰視的姿勢，也有加入視平線（觀看該姿勢的眼睛高度）。

關於圖層

在本 CD-ROM 當中，是將圖層名命名為「姿勢」「視平線」「物品」。此外除了姿勢、視平線以外，其他的圖層全都是以物品來統一命名（也包括機車等等大型事物）。如果有複數事物，則會命名為物品 1、物品 2 並以此類推。視平線將會是立體感、景深感這一類透視效果的指向所在。要將背景和人物進行搭配時可善加活用。

插畫家介紹（按照日文 50 音順序排列）

内田有紀

漫畫家、插畫家、專門學校講師。從事各種繪畫及漫畫的工作。喜歡的東西有烤肉、肌肉、強大的女性、大叔。

【負責姿勢】P106～117、P136～149

Pixiv ID：465129
Twitter：@uchiuchiuchiyan

畝傍山子

插畫家。目前的活動領域很廣泛，有兒童取向出版社、宣傳品設計、背景助手等等。

【負責姿勢】P48～P59

Pixiv ID：3012164
Twitter：@unebiyamako

かすかず

自由插畫家，偶爾也會畫畫漫畫。喜歡上揚的眼尾和三白眼，不問男女。

【負責姿勢】P76～81、P118～121

Pixiv ID：251906
Twitter：@kasu_kazu

K.春香

每天都宅活動興趣全開，同時從事漫畫跟插畫的工作。也有在專門學校當講師跟在文化教室當畫畫老師。

【負責姿勢】P26～33、P66～75

Pixiv ID：168724
Twitter：@haruharu_san

こわたり ひろ

漫畫家、插畫家。也有在進行單篇漫畫的作畫及姿勢集插畫等等工作。

【負責姿勢】P34～39、P60～63
　　　　　　P102～103

Twitter：@kowatari914

高田悠希

職業為作家、講師，並以關西為中心展開活動中。希望各位讀者可以透過這本書去挑戰各種姿勢動作，並享受開心的畫畫生活！

【負責姿勢】P90～101

Pixiv ID：2084624
Twitter：@TaKaTa_manga

隆義

平常從事單篇漫畫、連載漫畫的助手工作。喜歡超人力霸王這類超級英雄作品，自己也有在描繪一些原創超級英雄的插畫及漫畫。

【負責姿勢】P150～159

Pixiv ID：370828
Twitter：@takayosihari

西野澤香介

負責同人社團以及商業用名義「兒童午餐」的作畫。很喜歡貓。代表作為『轉生少女圖鑑』（少年畫報社）。

【負責姿勢】P124～133

Twitter：@oksm2019
HP：http://www.ni.bekkoame.ne.
　　jp/okosama/

まめも

很喜歡貓和肌肉。

【負責姿勢】P42～47、P84～89

Pixiv ID：34680551
Twitter：@mozumamemo

優輝 光太朗

漫畫家。負責單行本「怪獸列島少女隊」（新潮社）、東映特攝粉絲俱樂部「系列怪獸區迪斯卡爾哥」等等漫畫的作畫。

【負責姿勢】P18～25

Pixiv ID：2933965
Twitter：@duke0069

※ID、URL 為 2020 年 9 月時的資訊。

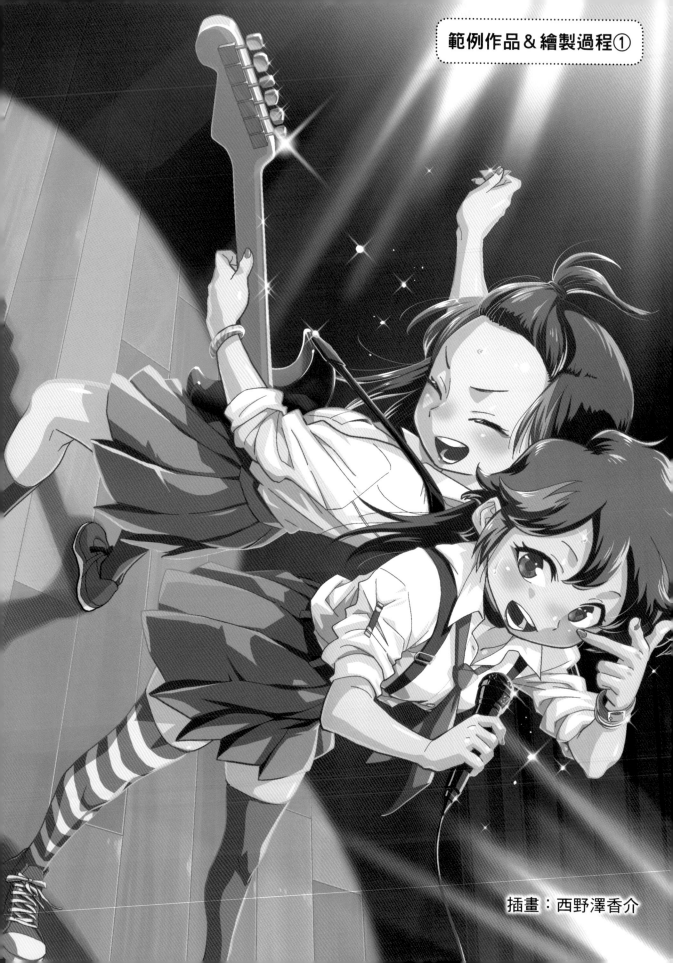

插畫：西野澤香介

使用姿勢

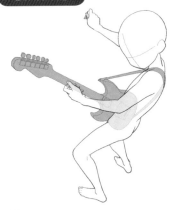

刊載：P128
標題：吉他（站著彈奏）
檔案名稱：128_02

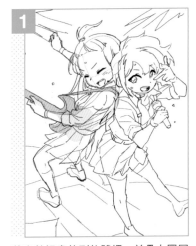

1 將姿勢插畫放到軟體裡，並疊上圖層描繪草圖。接著調整人物腿部的張開程度。

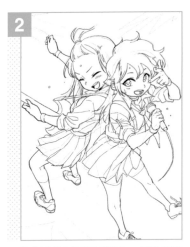

2 先將草圖的圖層調成藍色，然後再降低透明度，並疊上圖層描繪草稿圖。

3 更改構圖，使吉他可以容納在原稿當中，然後替人物進行清稿。

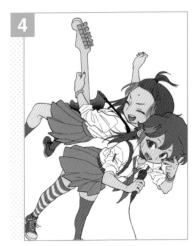

4 塗上底色顏色。這次要挑戰看看動畫風上色。

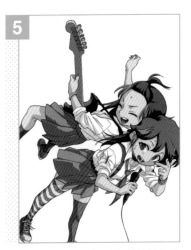

5 一面思考光源，一面以色彩增值加入陰影。

6 描繪背景。因為畫作的構想是「在學園祭開演唱會」，所以將背景畫成了像是體育館的地板。

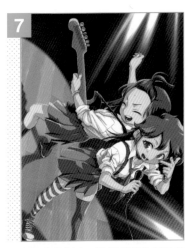

7 畫上燈光的倒映、陰影的深色部分及地板的陰影。

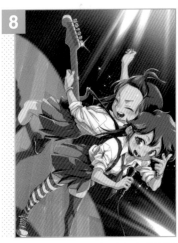

8 加上高光等等細節。最後加上閃閃發亮的特效，作畫就完成了。

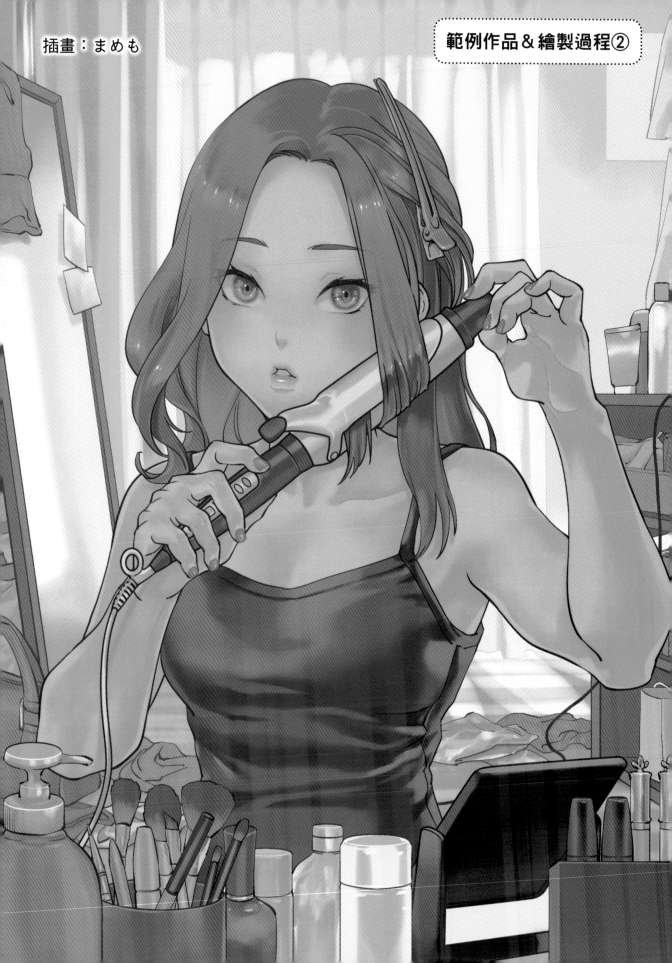

使用姿勢

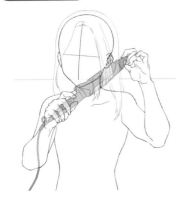

刊載：P88
標題：離子夾
檔案名稱：088_03

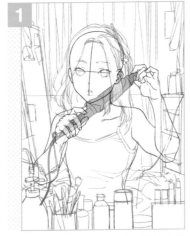

以姿勢為底圖來描繪草稿。描繪時是以女性風格的線條和頭髮為構想。背景也要先粗略描繪出來。

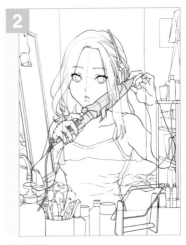

進行清稿。

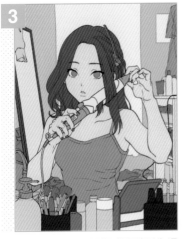

進行顏色區分。在這個時間點因為還沒有決定好配色，所以顏色是先隨便塗上去的。

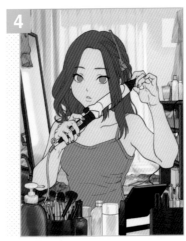

完成背景作畫。因為最後會再觀看整體的模樣來進行調整，所以色調並沒有太過講究。

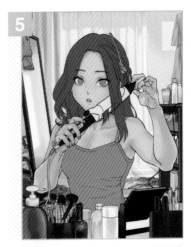

加上肌膚的陰影。這次因為我想要嘗試扁平風格的肌膚，所以顏色並不會塗得太濃郁。

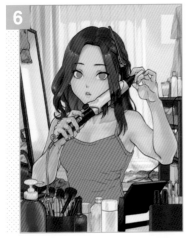

塗上頭髮顏色。因為我想要讓頭髮看起來很顯眼，所以有上色得較為濃郁些，光澤也是以點塗的方式上色呈現出可愛感。

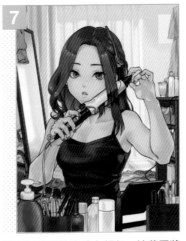

將剩下的部位也塗上顏色。接著再將不足的部分描繪上去以及塗上作為亮點的顏色。

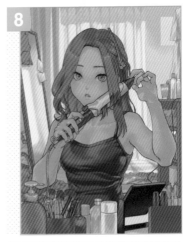

透過漸層對應等工具來調整整體的色調後，就是完成圖了。

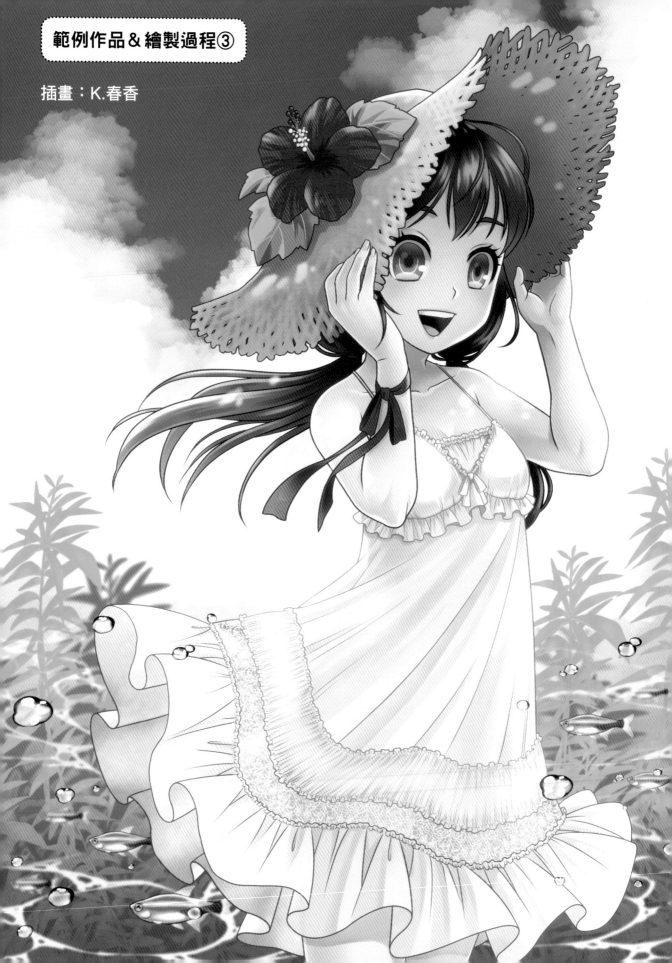

範例作品＆繪製過程③

插畫：K.春香

使用姿勢

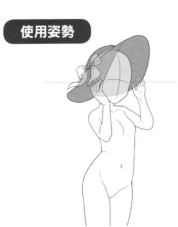

刊載：P74
標題：帽簷很大的帽子（壓住帽
　　　子的邊緣）
檔案名稱：074_01

「黑髮及白色連身裙」這個角色形象
本來就已經大致底定了，因此就以姿
勢插畫為底圖來粗略描繪出草圖。

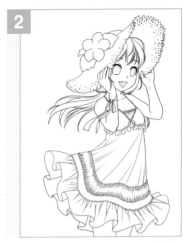

將帽子變更為草帽。草帽是以姿勢插
畫的帽子線條為骨架圖，再補畫出線
條。

上色底色。身體的線條決定利用姿勢
插畫的線條。

透過畫筆等工具將角色的大致陰影給
加上去。基本上我是先進行動畫風上
色，再進行模糊處理的。

描繪背景。因為人物比較靠向右邊，
所以在塗上藍色這個底色之後，要描
繪出雲朵，使藍色天空偏向左上方。

在下方加入綠色。我是先準備三張左
右的水草圖層，然後將後方圖層的水
草調整成只有外形輪廓，最後再稍微
進行模糊處理。

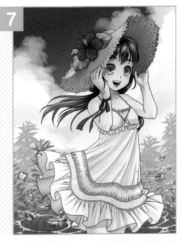

因為我很想要加入一種像是水族箱的
感覺，所以就試著加上水的表現以及
有紅色、藍色這些點綴色的熱帶魚。

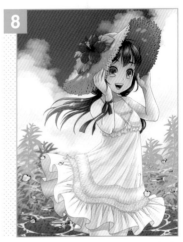

更改整體的陰影、高光及主線的顏色
後，作畫就完成了。

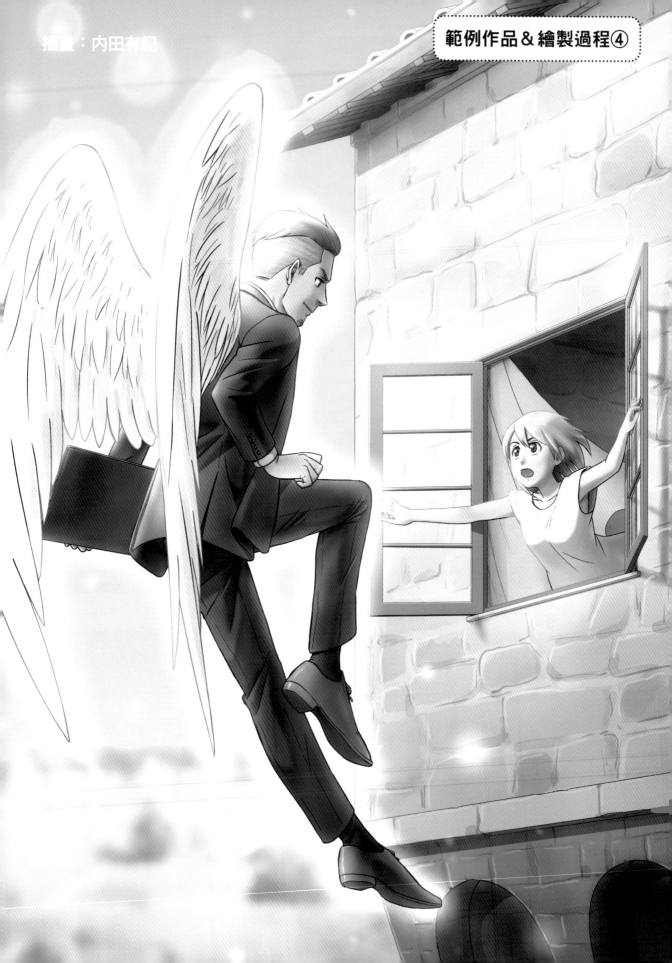

刊載：P115
標題：雙扇窗
檔案名稱：115_01

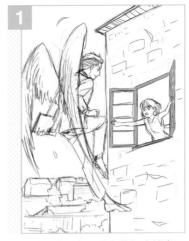

1

粗略描繪草圖來配置姿勢插畫檔案，並進行細部的描繪。

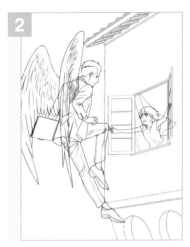

2

將人物與背景進行清稿。背景是以窗框為基準，再放上透視尺規來進行描繪的。

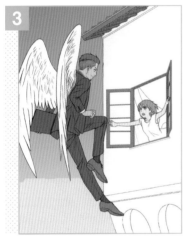

3

替整體塗上顏色。

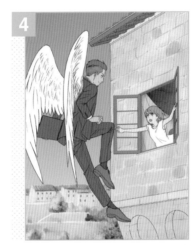

4

將下側後方深處的背景、牆壁的質感描繪上去。

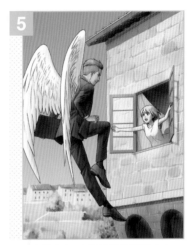

5

加入人物角色及背景的陰影與高光，將畫面處理得很具有立體感。

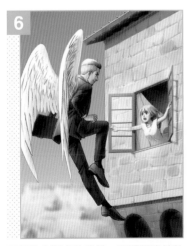

6

下側後方深處的背景，要透過濾鏡效果將輪廓進行模糊處理，並意識著空氣透視法來覆蓋上一層淺水藍色的圖層。

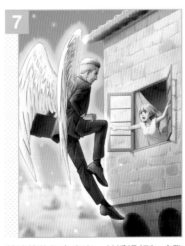

7

替建築物加上高光，並透過相加（發光）模式，來替前方的人物角色加上特殊效果。

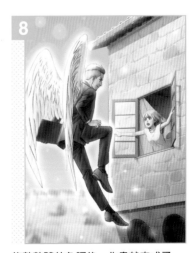

8

修整整體的色調後，作畫就完成了。

◆使用授權範圍

本書及 CD-ROM 收錄的所有姿勢插畫都可以自由透寫複製。購買本書的讀者，可以透寫、加工、自由使用。不會產生著作權費用或二次使用費。也不需要標示版權所有人。但姿勢插畫的著作權歸屬於本書執筆的插畫家所有。

這樣的使用OK

· 在本書所刊載的人物姿勢插畫上進行描圖（透寫）。
· 加上衣服、頭髮後，繪製出自創的插畫。
· 將描繪完成的插圖在網路上公開。
· 將 CD-ROM 收錄的人物姿勢插畫，張貼於數位漫畫及插畫原稿上來進行使用。
· 加上衣服、頭髮後，繪製出原創插畫。
· 將繪製完成的插畫刊載於同人誌，或是在網路上公開。
· 參考本書或 CD-ROM 收錄的人物姿勢插畫，繪製商業漫畫的原稿，或繪製刊載於商業雜誌上的插畫。

禁止事項

禁止複製、散布、轉讓、轉賣 CD-ROM 收錄的資料（也請不要加工再製後轉賣）。禁止以 CD-ROM 的姿勢插畫為主要對象的商品販售。也請勿透寫複製插畫範例作品（包括折頁、專欄與解說頁面的範例作品）。

這樣的使用NG

· 將 CD-ROM 複製後贈送給朋友。
· 將 CD-ROM 複製後免費散布，或是有償販賣。
· 將 CD-ROM 的資料複製後上傳到網路。
· 非使用人物姿勢插畫，而是將插畫範例作品描圖（透寫）後在網路上公開。
· 直接將人物姿勢插畫印刷後製作成商品販售。

預先告知事項

本書刊載的人物姿勢，描繪時以外形帥氣美觀為先，包含漫畫及動畫等虛構場景中登場之特有的操作武器姿勢或武術姿勢。因此部分姿勢可能與實際的武器操作方式，或武術規則有相異之處，敬請見諒。

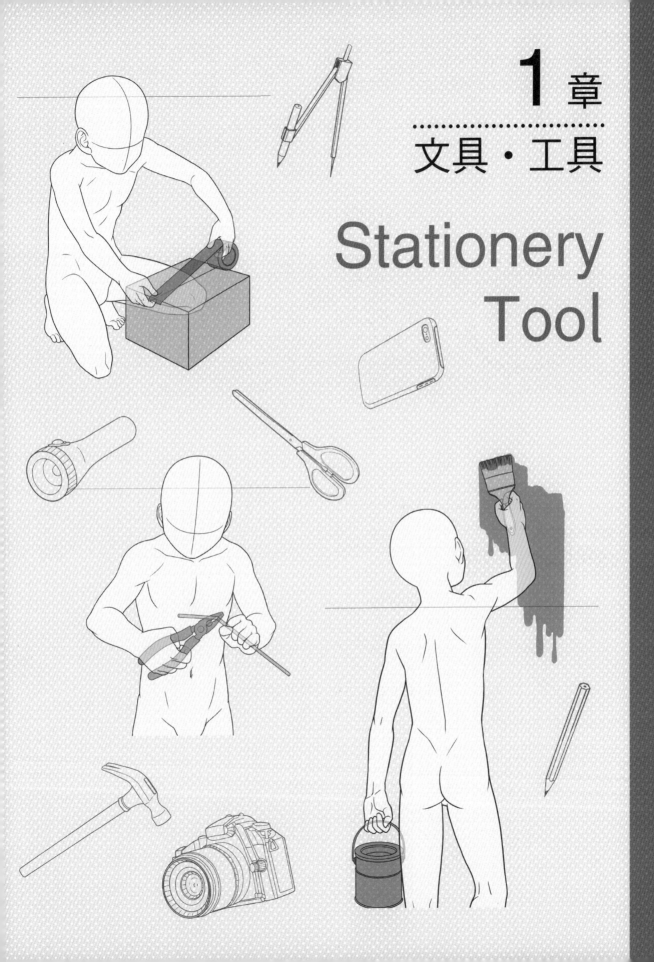

文具・工具

Stationery Tool

鉛筆

CD-ROM ≫ jpg / psd ≫ Chapter1

（「tool」資料夾只有收錄小道具）

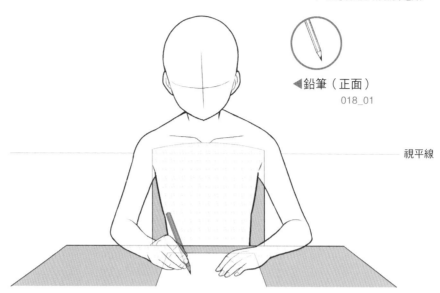

◀鉛筆（正面）
018_01

視平線

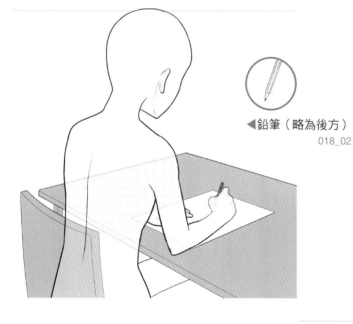

◀鉛筆（略為後方）
018_02

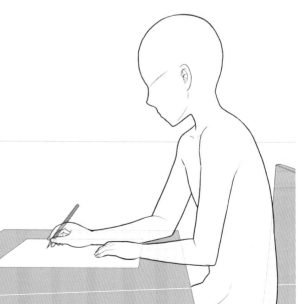

▶鉛筆（側面）
018_03

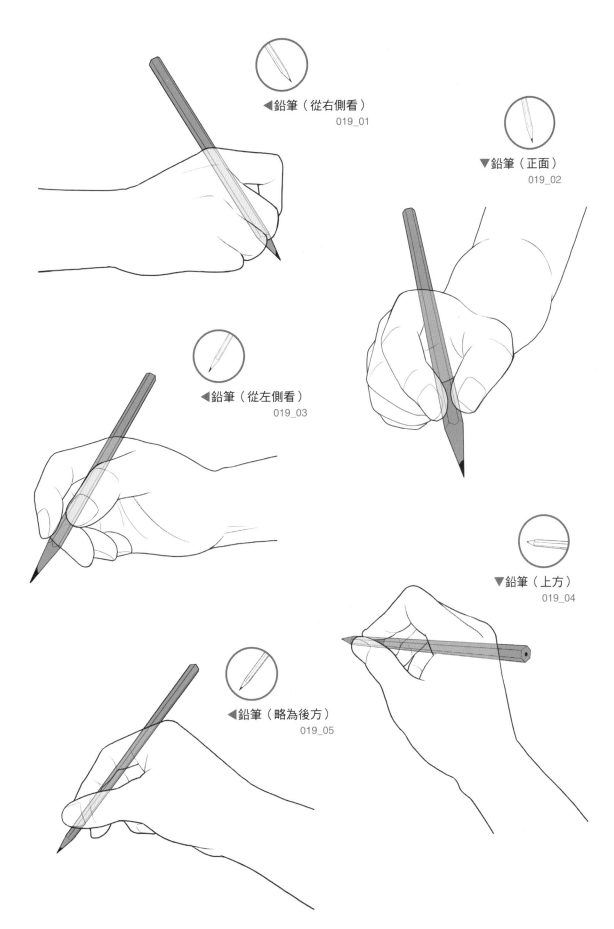

◀鉛筆（從右側看）
019_01

▼鉛筆（正面）
019_02

◀鉛筆（從左側看）
019_03

▼鉛筆（上方）
019_04

◀鉛筆（略為後方）
019_05

1章 文具・工具

2章 調理・用餐

3章 衣服類・包包

4章 美容・衛生

5章 室內裝飾品

6章 娛樂

7章 戶外活動・交通工具

畫筆

▶畫筆（描繪在畫布上　側面）
020_01

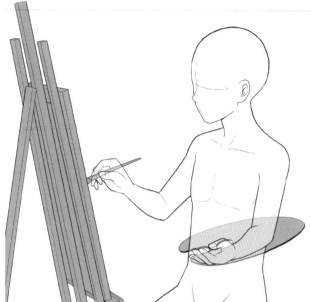

▼畫筆（描繪在畫布上　正面）
020_02

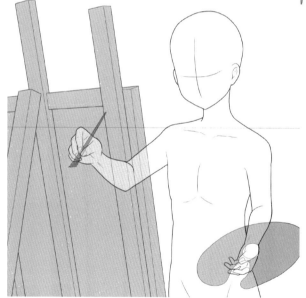

▼畫筆（描繪在畫布上　後方）
020_03

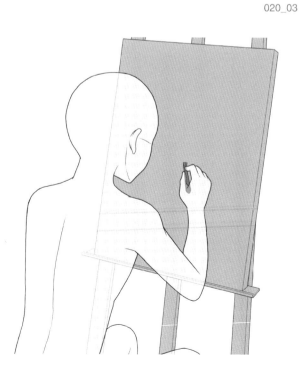

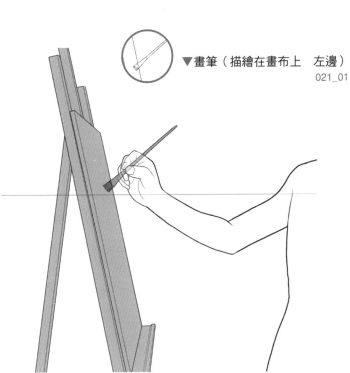

▼畫筆（描繪在畫布上　左邊）
021_01

▼畫筆（描繪在畫布上　正面）
021_02

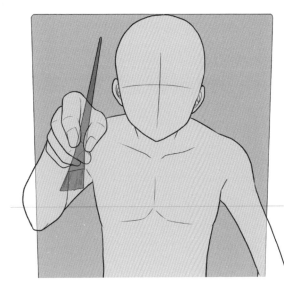

▼畫筆（描繪在畫布上　右邊）
021_03

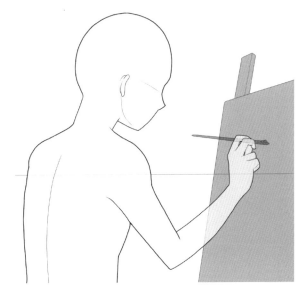

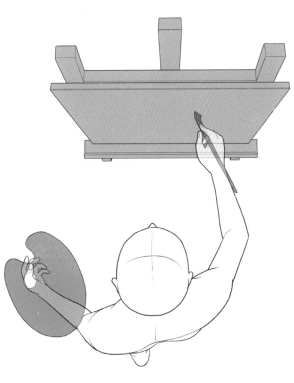

▶畫筆（描繪在畫布上　正上方）
021_04

1章　文具・工具

2章　調理・用餐

3章　衣服類・包包

4章　美容・衛生

5章　室內裝飾品

6章　娛樂

7章　戶外活動・交通工具

筆記用具

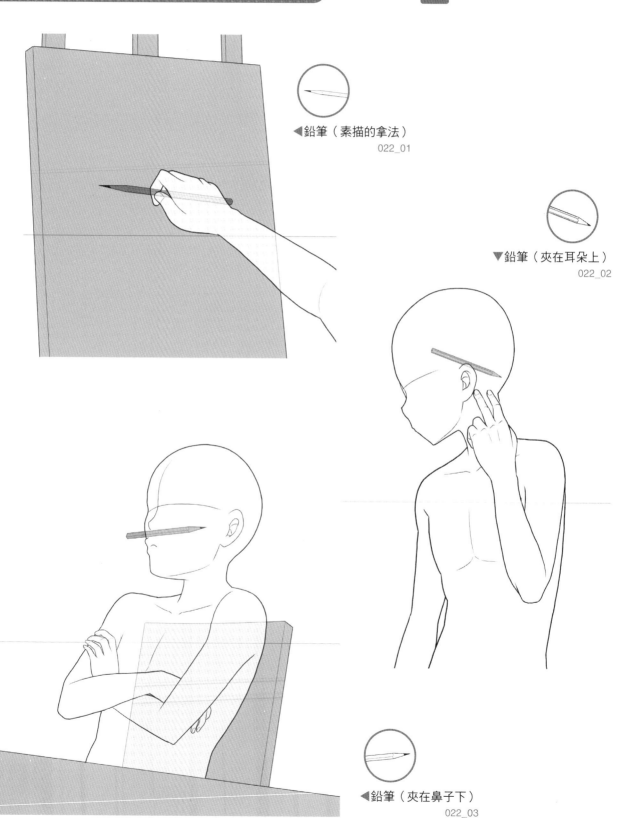

◀鉛筆（素描的拿法）
022_01

▼鉛筆（夾在耳朵上）
022_02

◀鉛筆（夾在鼻子下）
022_03

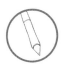
▶自動鉛筆
（按出筆芯）
023_01

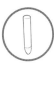
▼蠟筆
（小朋友拿法）
023_02

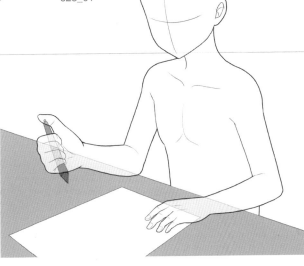

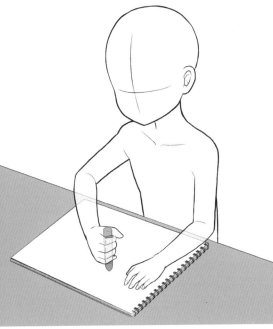

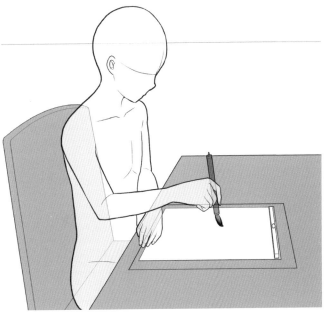

▲習字的筆
023_03

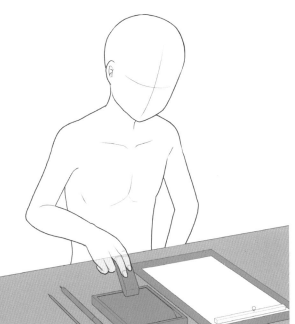

◀硯台（磨墨）
023_04

文具 1

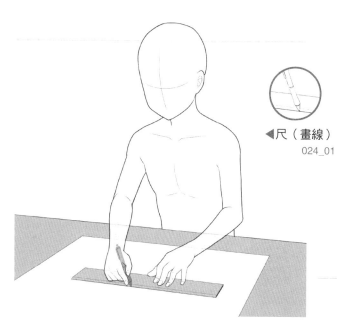

◀尺（畫線）
024_01

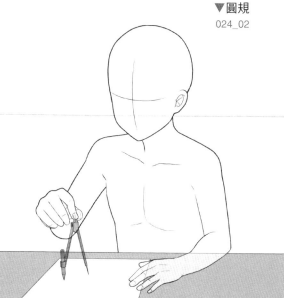

▼圓規
024_02

▼橡皮擦
024_03

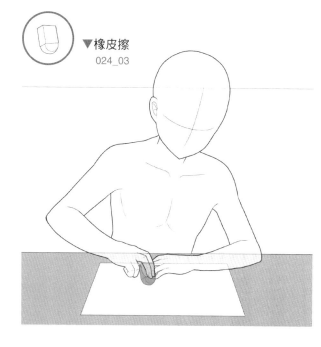

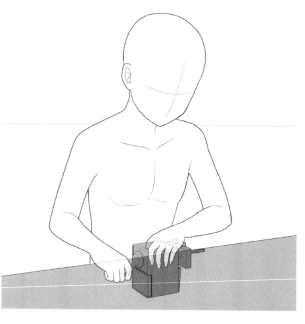

▶削鉛筆機
024_04

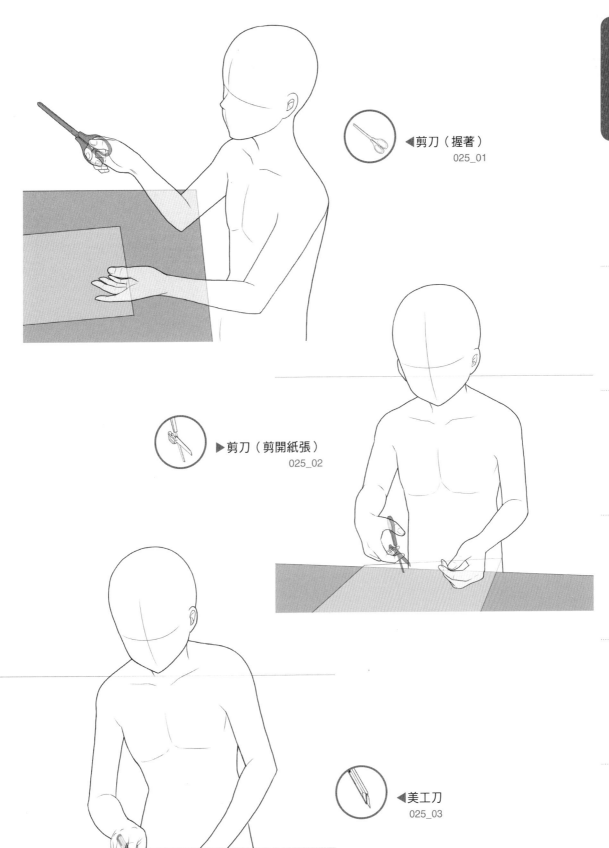

◀ 剪刀（握著）
025_01

▶ 剪刀（剪開紙張）
025_02

◀ 美工刀
025_03

文具 2

 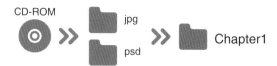

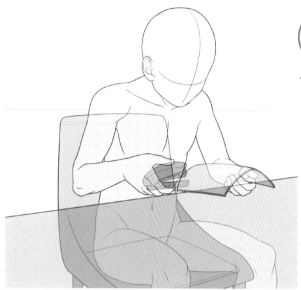

◀訂書機
026_01

▼透明膠帶（膠帶台）
026_02

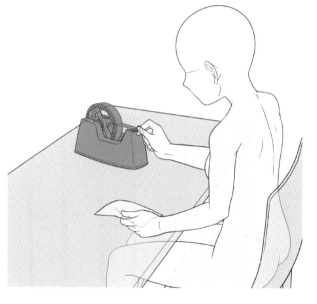

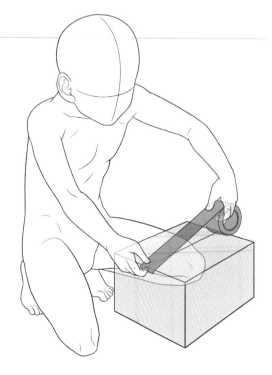

◀布膠帶
026_03

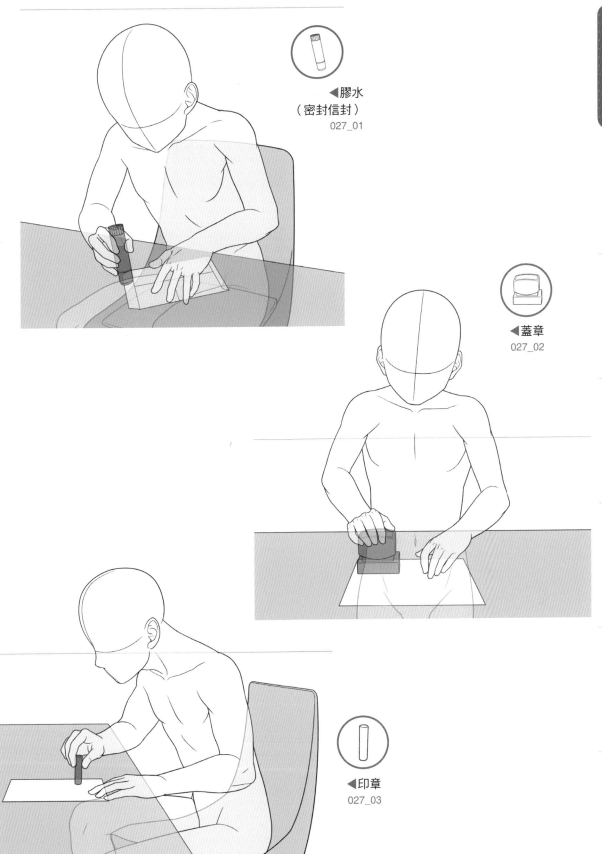

◀膠水
（密封信封）
027_01

◀蓋章
027_02

◀印章
027_03

1章 文具・工具

2章 調理・用餐

3章 衣服類・包包

4章 美容・衛生

5章 室內裝飾品

6章 娛樂

7章 戶外活動・交通工具

紙張・塗裝・噴霧

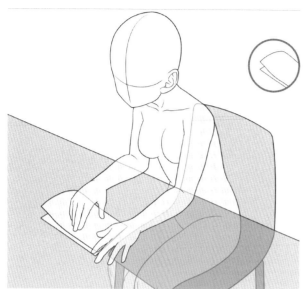

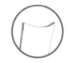

◀紙張（折起來）
028_01

▼紙張（整理整疊紙）
028_02

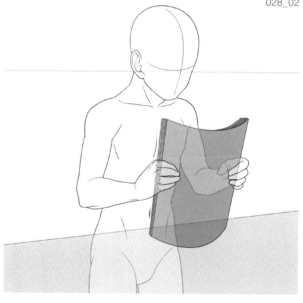

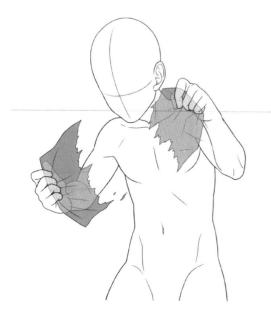

◀紙張（用雙手撕開）
028_03

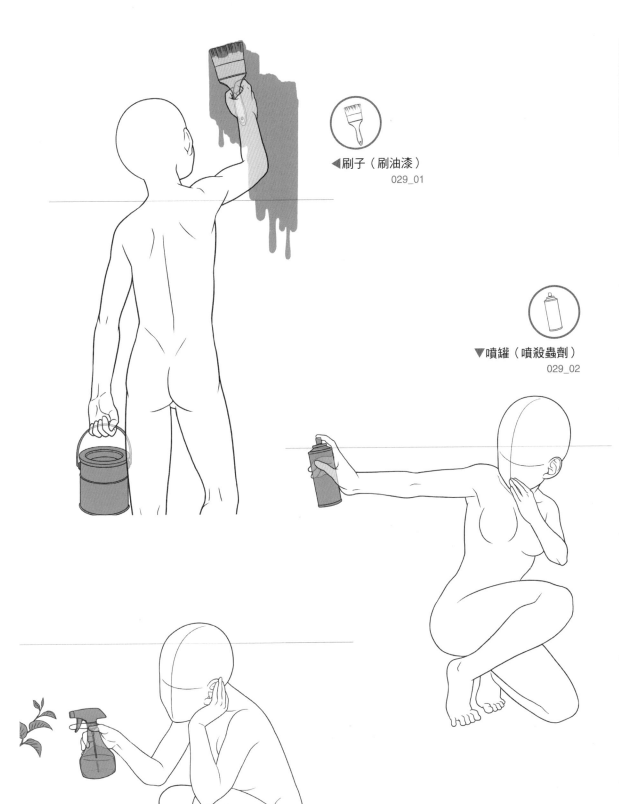

◀刷子（刷油漆）
029_01

▼噴罐（噴殺蟲劑）
029_02

◀噴霧器
029_03

1章 文具・工具

2章 調理・用餐

3章 衣服類・包包

4章 美容・衛生

5章 室內裝飾品

6章 娛樂

7章 戶外活動・交通工具

工具

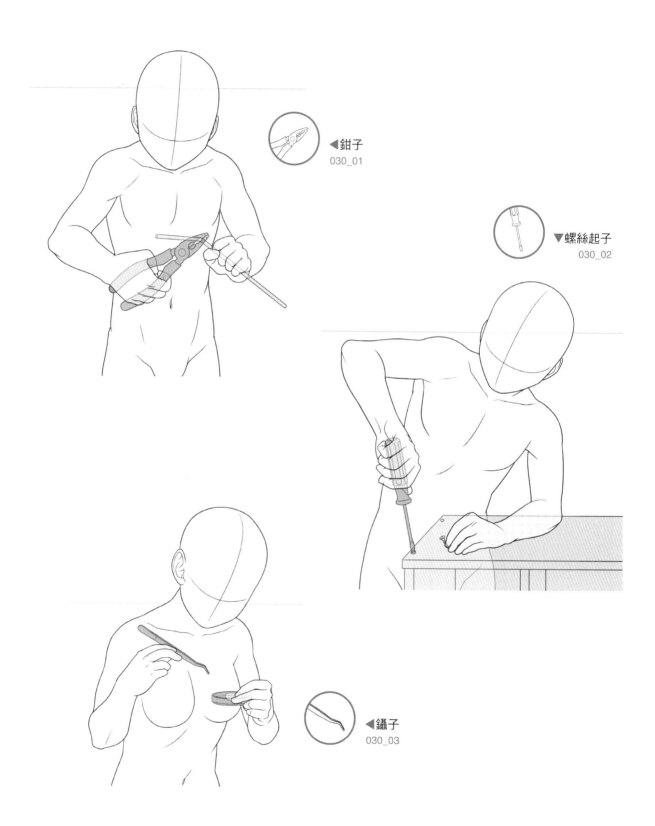

◀ 鉗子
030_01

▼ 螺絲起子
030_02

◀ 鑷子
030_03

◀鎚子（搥打釘子）
031_01

▼木工刨刀
031_02

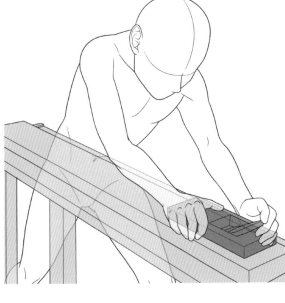

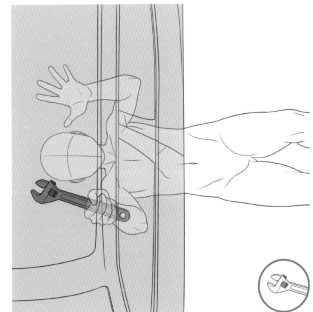

◀扳手（修理汽車）
031_03

1章 文具・工具

2章 調理・用餐

3章 衣服類・包包

4章 美容・衛生

5章 室內裝飾品

6章 娛樂

7章 戶外活動・交通工具

裁縫道具

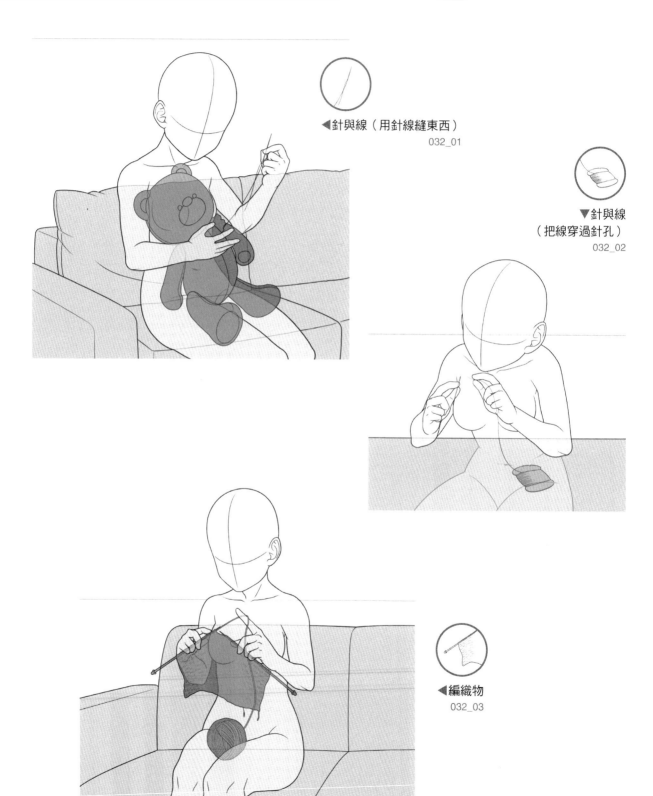

◀針與線（用針線縫東西）
032_01

▼針與線
（把線穿過針孔）
032_02

◀編織物
032_03

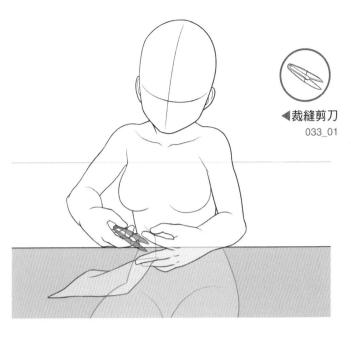

◀ 裁縫剪刀
033_01

▼ 刺繡
033_02

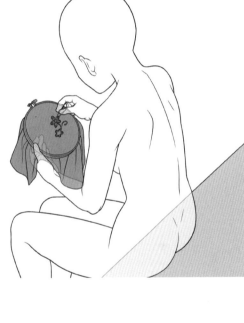

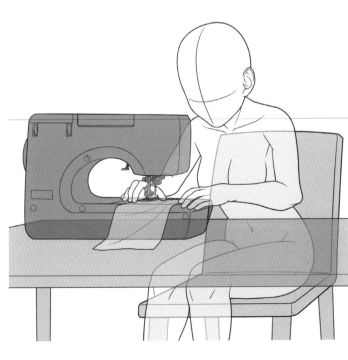

◀ 縫紉機
033_03

1章 文具・工具

2章 調理・用餐

3章 衣服類・包包

4章 美容・衛生

5章 室內裝飾品

6章 娛樂

7章 戶外活動・交通工具

電話・時鐘

CD-ROM ≫ jpg / psd ≫ Chapter1

◀搖控器
（朝著電視這類電器）
034_01

▼電話（夾在肩膀上）
034_03

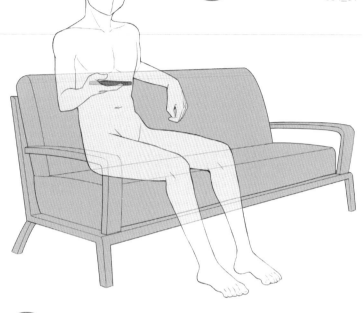

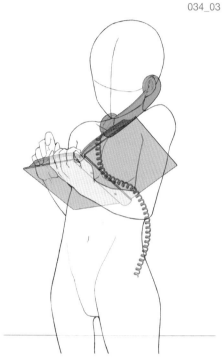

▼電話（按按鈕）
034_02

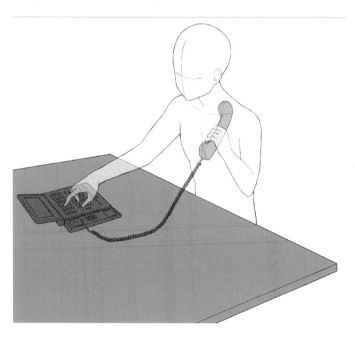

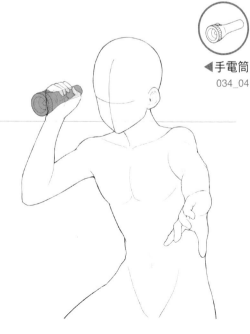

◀手電筒
034_04

◀手錶
035_01

▼懷錶
035_02

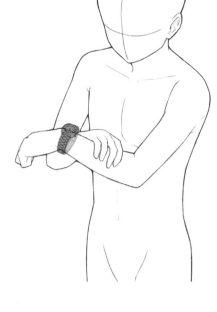

▼鬧鐘（設定時間）
035_03

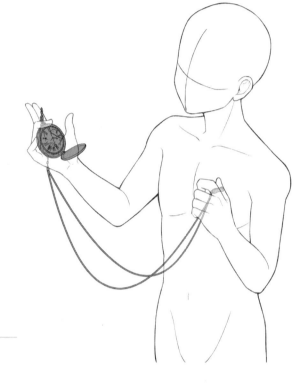

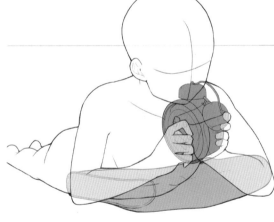

▶鬧鐘（按掉）
035_04

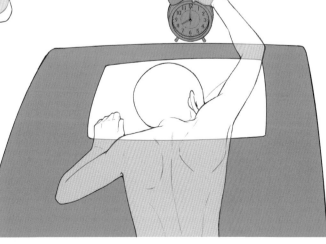

1章　文具・工具

2章　調理・用餐

3章　衣服類・包包

4章　美容・衛生

5章　室內裝飾品

6章　娛樂

7章　戶外活動・交通工具

電子機器

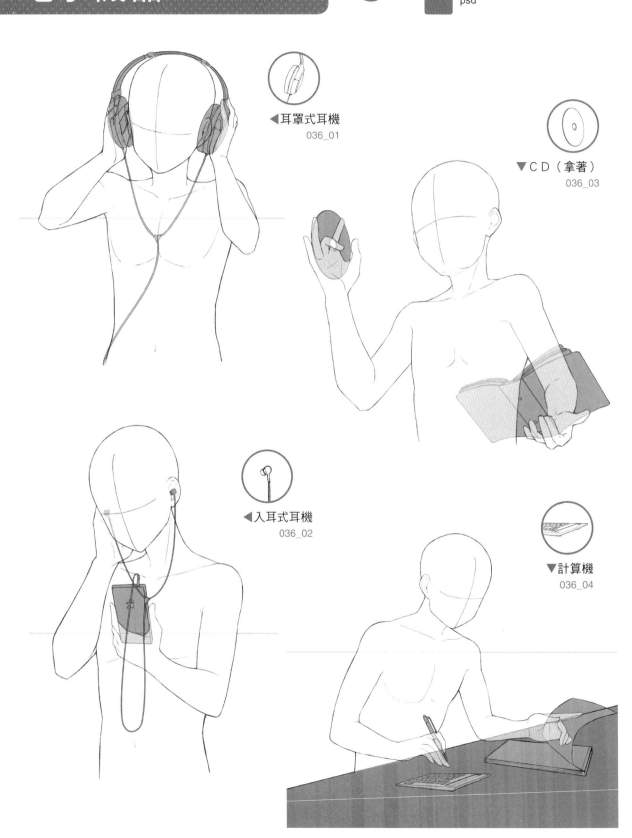

◀耳罩式耳機
036_01

▼CD（拿著）
036_03

◀入耳式耳機
036_02

▼計算機
036_04

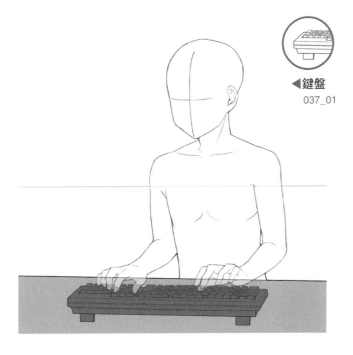

▼筆記型電腦
（放在膝蓋上）
037_03

◀鍵盤
037_01

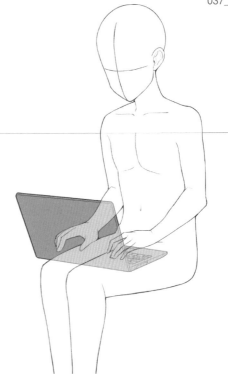

▼滑鼠
037_02

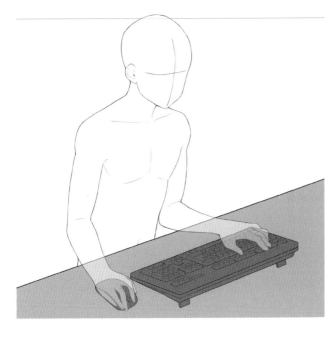

▼平板電腦
037_04

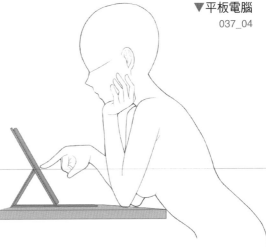

1章　文具・工具

2章　調理・用餐

3章　衣服類・包包

4章　美容・衛生

5章　室內裝飾品

6章　娛樂

7章　戶外活動・交通工具

手機・相機

CD-ROM

⊚ ≫ jpg / psd ≫ Chapter1

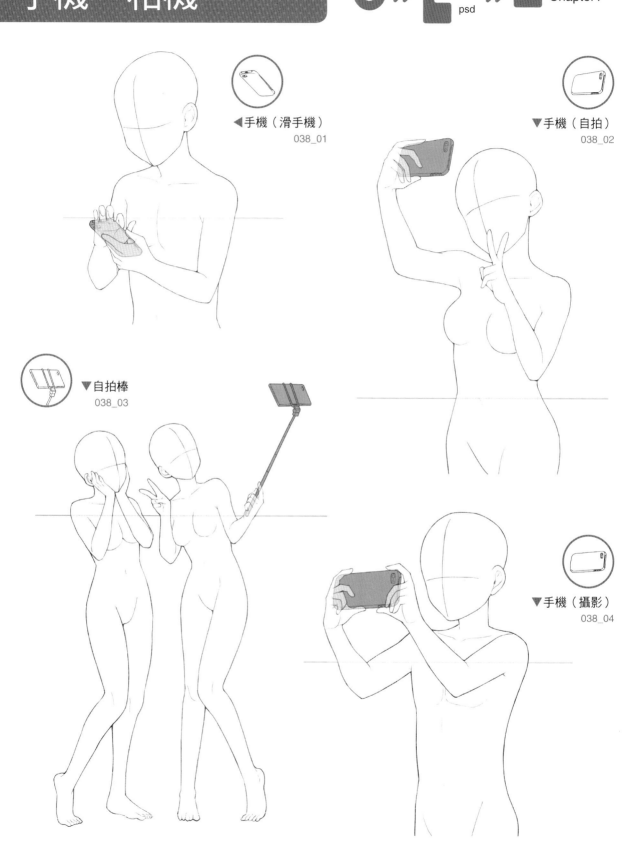

◀ 手機（滑手機）
038_01

▼ 手機（自拍）
038_02

▼ 自拍棒
038_03

▼ 手機（攝影）
038_04

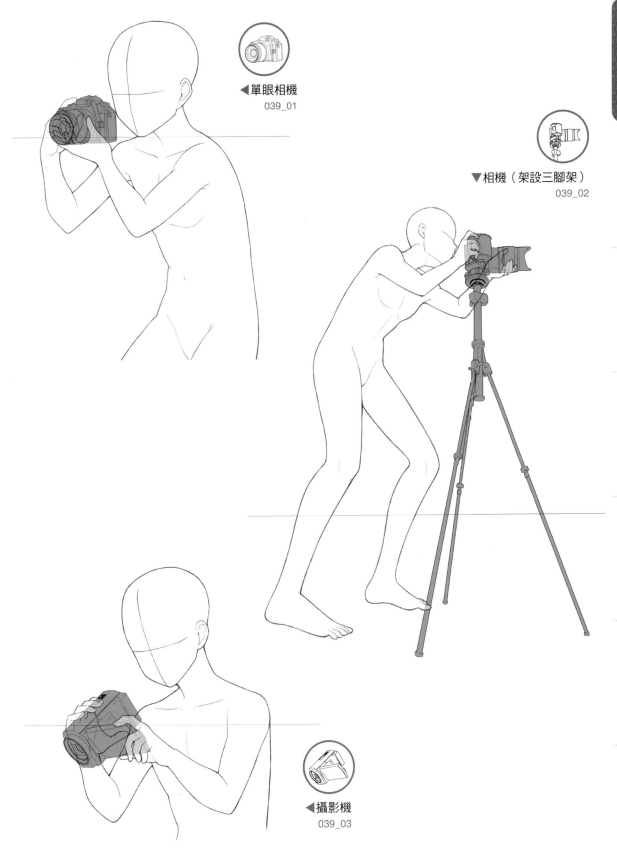

◀單眼相機
039_01

▼相機（架設三腳架）
039_02

◀攝影機
039_03

在本書中有隨著姿勢和物品將視平線一起描繪上去。
沒有描繪出視平線的姿勢插畫，就表示視平線的位置非常上面……或者是在非常
下面。說到底所謂的視平線到底是什麼？該怎麼去運用？這個才是重點。

所謂的視平線……

雖然常常聽到
「眼睛的高度還是
地平線・水平線」，
可是實在沒什麼頭緒。

沒什麼頭緒……這種情況我們再清楚不過了。

這種時候就開啟手機的照相功能，然後試著拍攝眼前的事物吧。
（什麼都可以，不管是杯子還是橡皮擦）

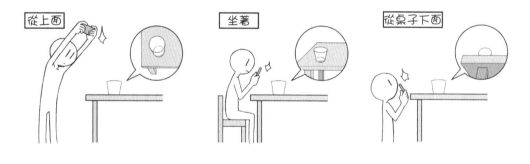

從上面　　　坐著　　　從桌子下面

事物的呈現方式會因為拍攝時是站著高高舉起手機，是坐著，
還是緊貼著桌子及餐桌而有所改變，對吧？
這是因為在拍攝時，會因為想要拍攝整體，還是想要拍得很有動態感而去改變視角。
「那不是廢話嗎！」也許您會這麼覺得。

但所謂的視平線，就是抓取該視角時的鏡頭高度。

Cooking
Meal

筷子

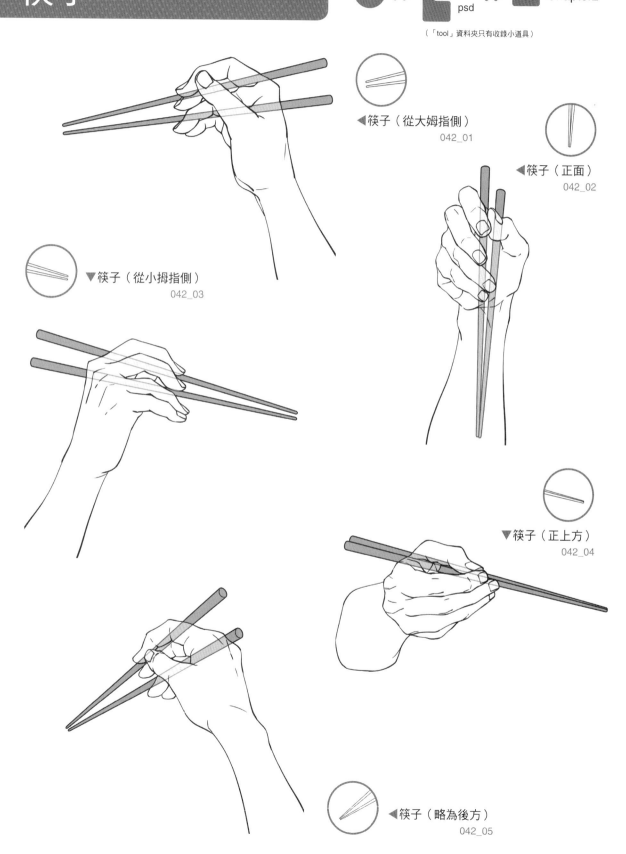

◀ 筷子（從大姆指側）
042_01

◀ 筷子（正面）
042_02

▼ 筷子（從小拇指側）
042_03

▼ 筷子（正上方）
042_04

◀ 筷子（略為後方）
042_05

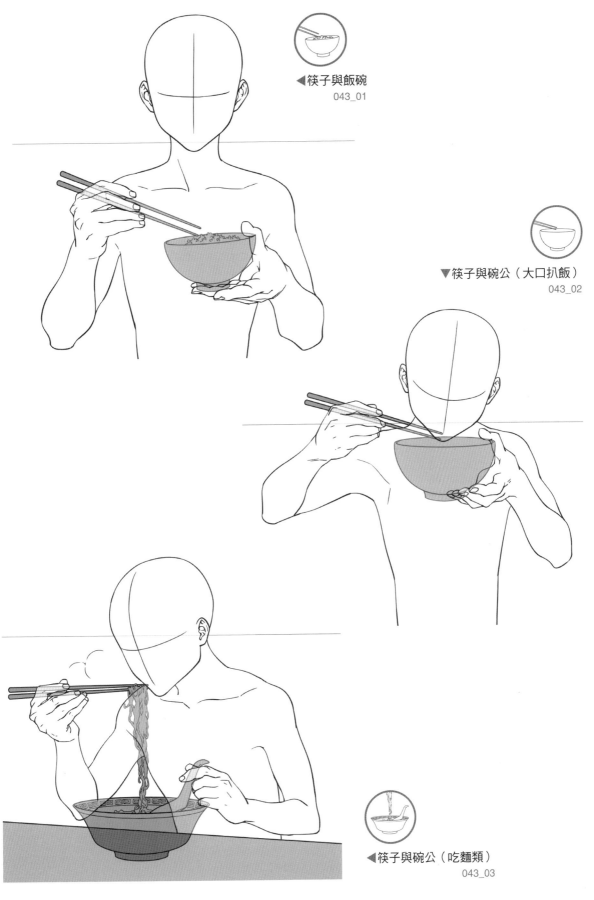

◀筷子與飯碗
043_01

▼筷子與碗公（大口扒飯）
043_02

◀筷子與碗公（吃麵類）
043_03

1章 文具・工具

2章 調理・用餐

3章 衣服類・包包

4章 美容・衛生

5章 室內裝飾品

6章 娛樂

7章 戶外活動・交通工具

刀子・叉子・湯匙

CD-ROM » jpg / psd » Chapter2

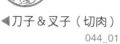
◀刀子＆叉子（切肉）
044_01

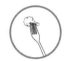
▼叉子
（將叉子上的食物送進口裡）
044_02

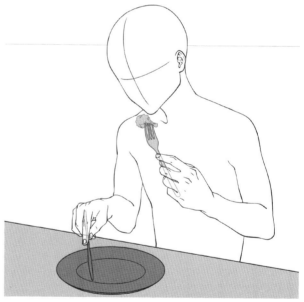

▼叉子（捲麵條）
044_03

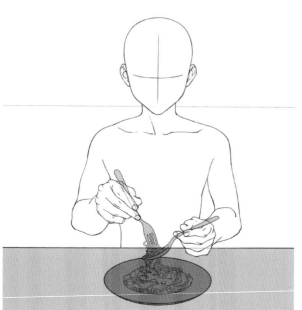

▶湯匙
（喝湯）
045_01

▼湯匙
（吃百匯）
045_02

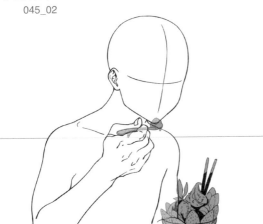

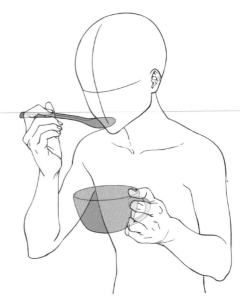

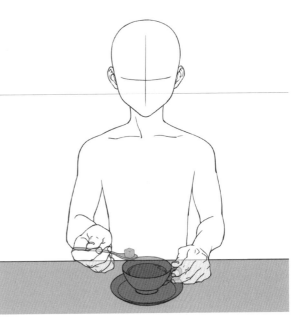

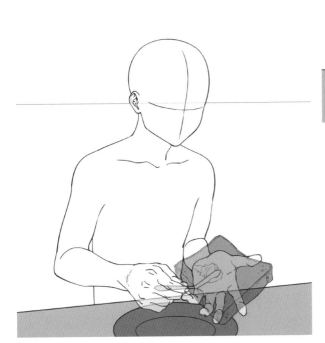

▲茶湯匙
（放砂糖）
045_03

◀奶油抹刀
（吐司抹上奶油）
045_04

1 章　文具・工具

2 章　調理・用餐

3 章　衣服類・包包

4 章　美容・衛生

5 章　室內裝飾品

6 章　娛樂

7 章　戶外活動・交通工具

水杯・茶杯

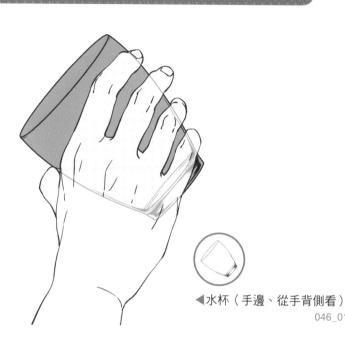

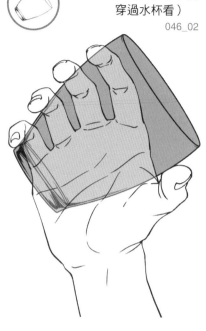
▼水杯（手邊、從手掌側
穿過水杯看）
046_02

◀水杯（手邊、從手背側看）
046_01

▼水杯（手邊、從正對面看）
046_03

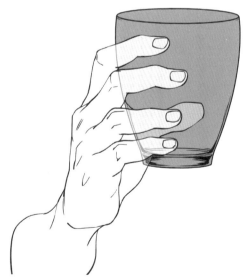

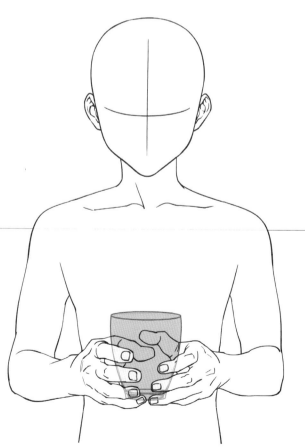

▶水杯（用雙手拿著）
046_04

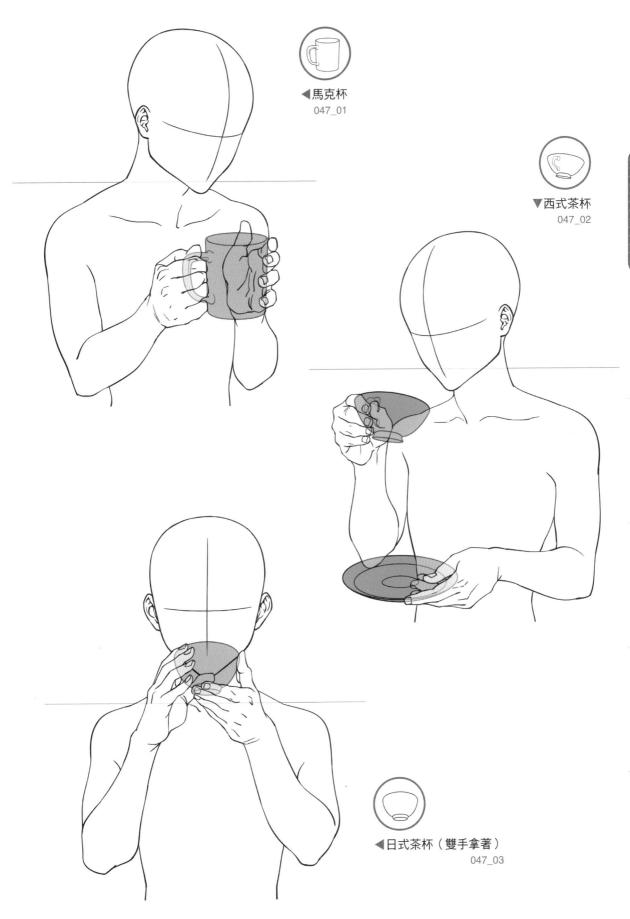

◀馬克杯
047_01

▼西式茶杯
047_02

◀日式茶杯（雙手拿著）
047_03

1章　文具・工具

2章　調理・用餐

3章　衣服類・包包

4章　美容・衛生

5章　室內裝飾品

6章　娛樂

7章　戶外活動・交通工具

玻璃杯

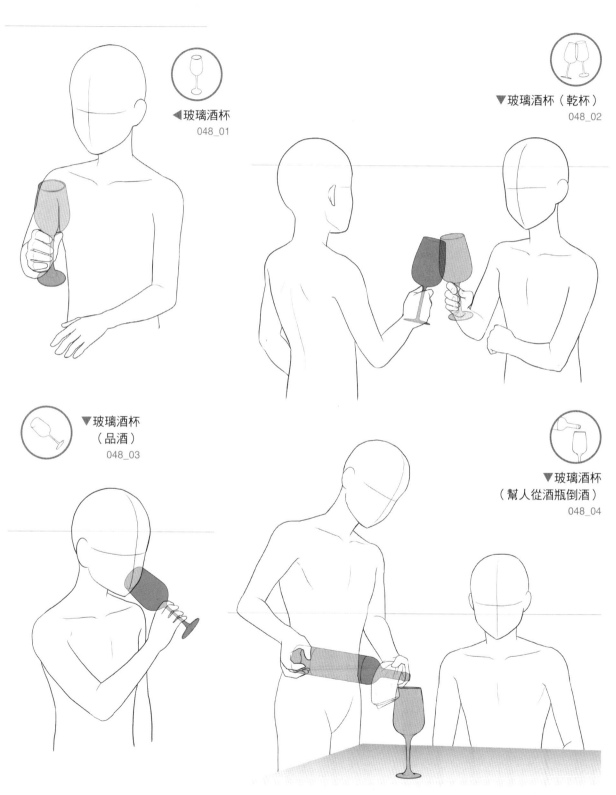

◀玻璃酒杯
048_01

▼玻璃酒杯（乾杯）
048_02

▼玻璃酒杯
（品酒）
048_03

▼玻璃酒杯
（幫人從酒瓶倒酒）
048_04

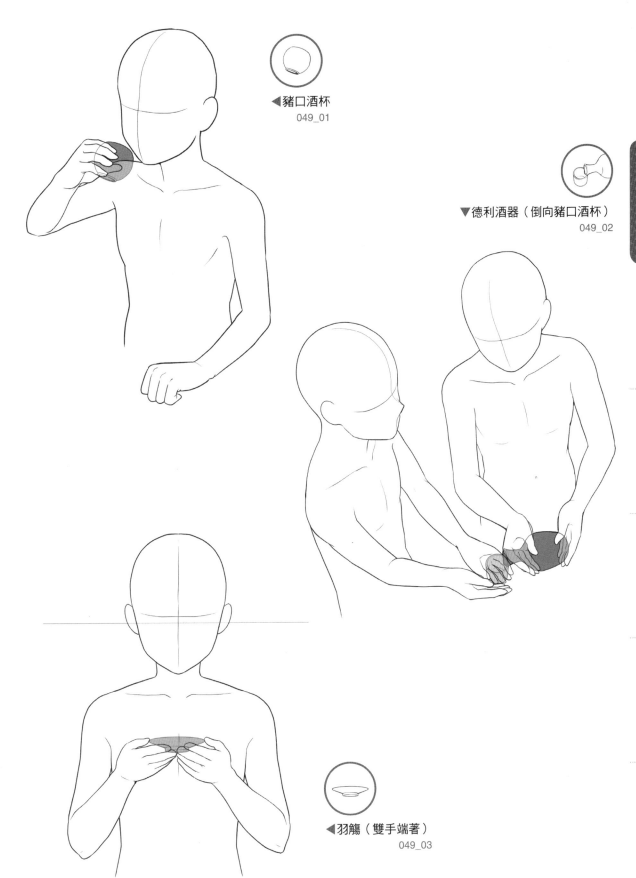

◀豬口酒杯
049_01

▼德利酒器（倒向豬口酒杯）
049_02

◀羽觴（雙手端著）
049_03

1章　文具・工具

2章　調理・用餐

3章　衣服類・包包

4章　美容・衛生

5章　室內裝飾品

6章　娛樂

7章　戶外活動・交通工具

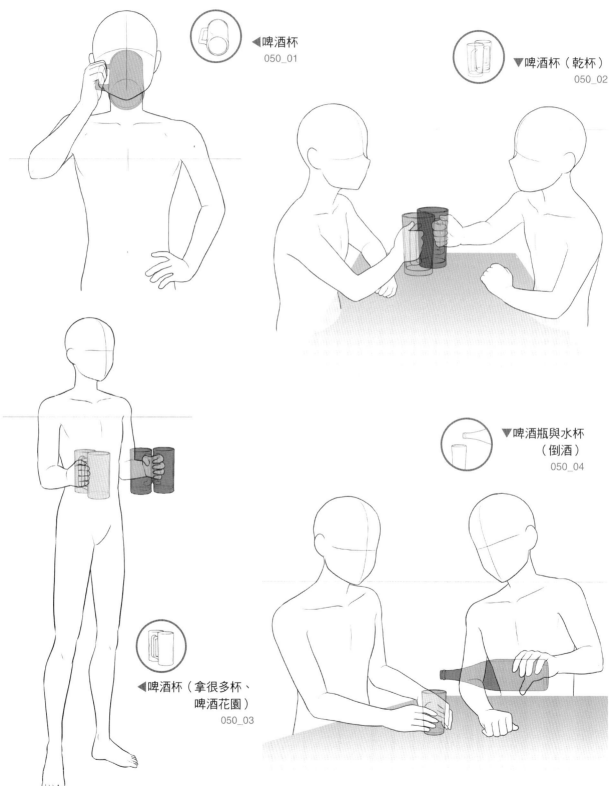

◀啤酒杯
050_01

▼啤酒杯（乾杯）
050_02

◀啤酒杯（拿很多杯、
啤酒花園）
050_03

▼啤酒瓶與水杯
（倒酒）
050_04

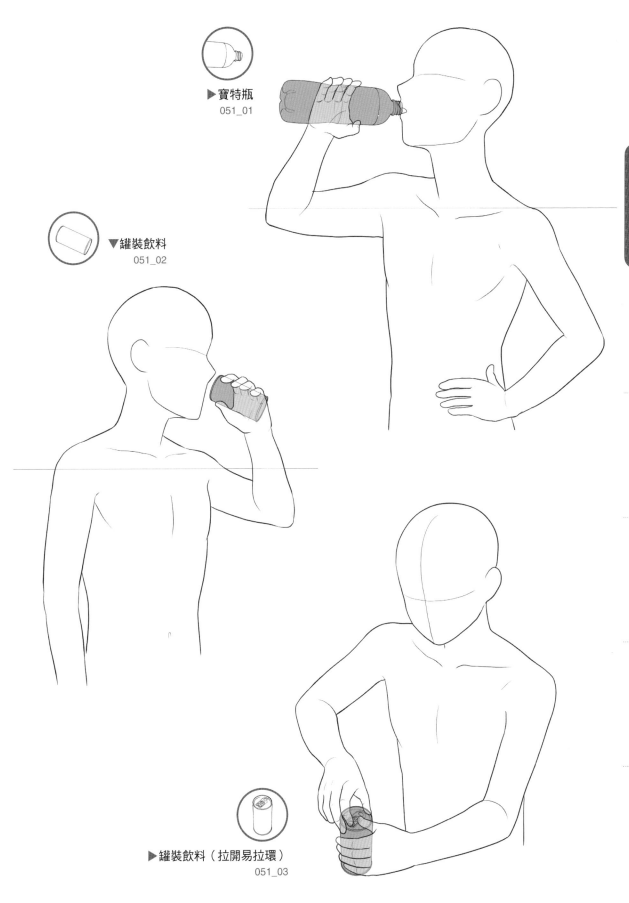

▶寶特瓶
051_01

▼罐裝飲料
051_02

▶罐裝飲料（拉開易拉環）
051_03

1章 文具·工具

2章 調理·用餐

3章 衣服類·包包

4章 美容·衛生

5章 室內裝飾品

6章 娛樂

7章 戶外活動·交通工具

煮水壺・熱水壺

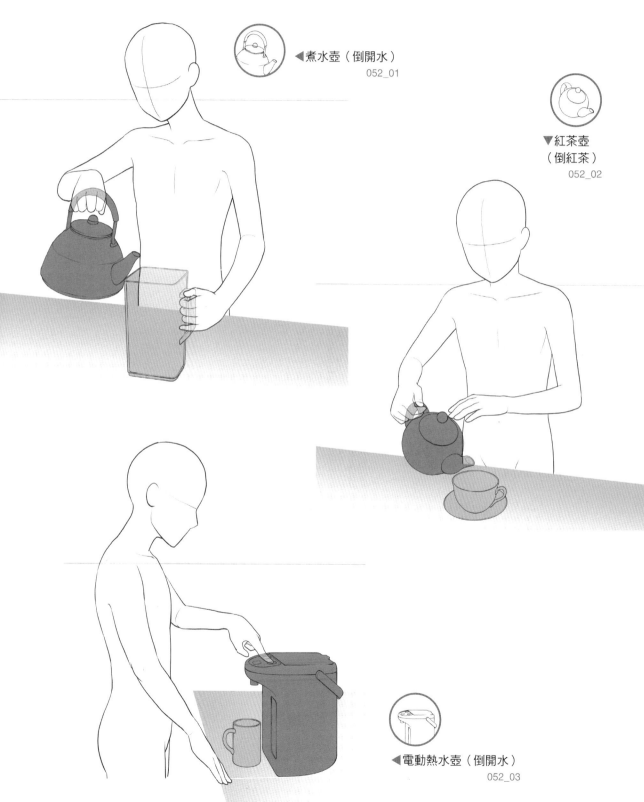

◀煮水壺（倒開水）
052_01

▼紅茶壺
（倒紅茶）
052_02

◀電動熱水壺（倒開水）
052_03

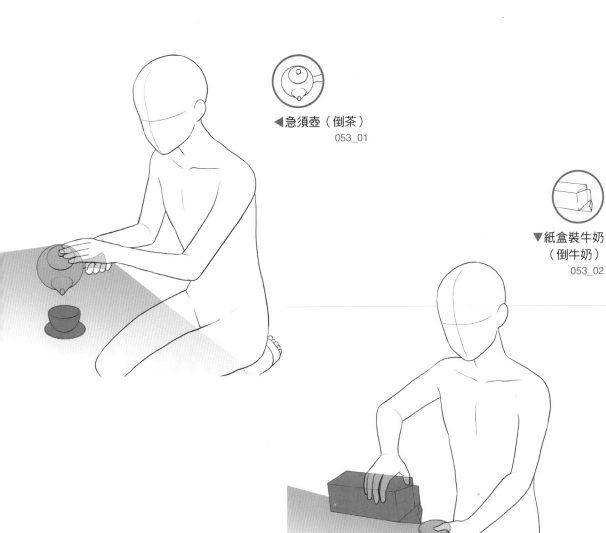

◀急須壺（倒茶）
053_01

▼紙盒裝牛奶
（倒牛奶）
053_02

◀大型寶特瓶
（倒飲料）
053_03

1章　文具・工具

2章　調理・用餐

3章　衣服類・包包

4章　美容・衛生

5章　室內裝飾品

6章　娛樂

7章　戶外活動・交通工具

菜刀・刀子

 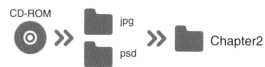
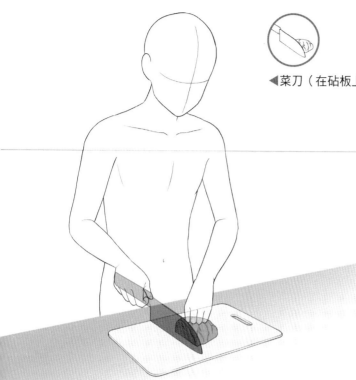

◀菜刀（在砧板上切東西）
054_01

▼菜刀（削蘋果的皮）
054_02

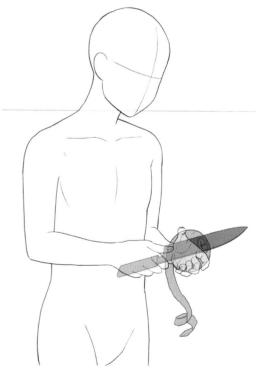

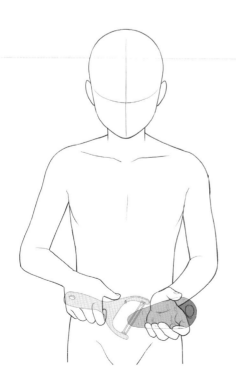

 ◀削皮器
054_03

◀刀子
（橫切）
055_01

▼刀子
（切蛋糕）
055_02

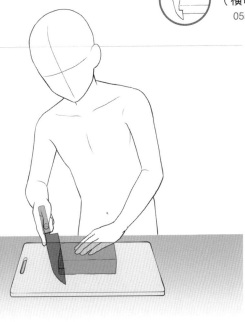

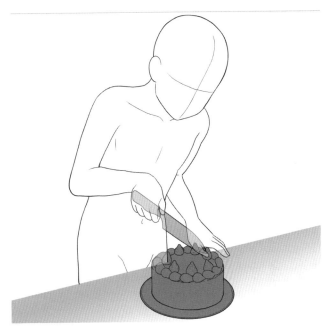

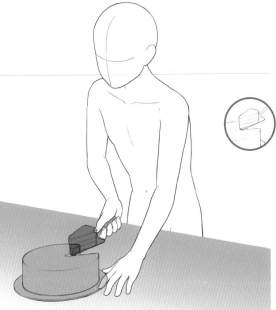

◀蛋糕鏟
055_03

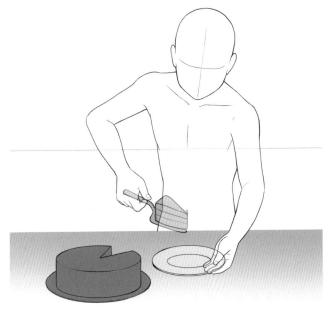

▶蛋糕鏟
（將蛋糕分到盤子上）
055_04

1章 文具・工具

2章 調理・用餐

3章 衣服類・包包

4章 美容・衛生

5章 室內裝飾品

6章 娛樂

7章 戶外活動・交通工具

調理器具 1

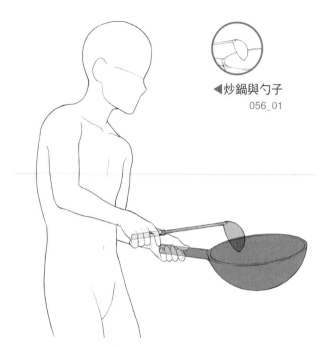

◀炒鍋與勺子
056_01

▶平底鍋與料理長筷
056_02

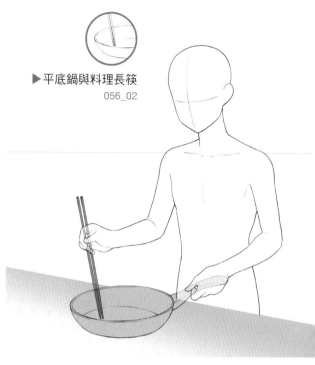

▶平底鍋與鏟子
056_03

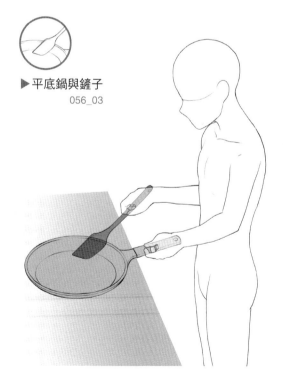

▼攪拌器
（在調理碗裡攪拌混合）
056_04

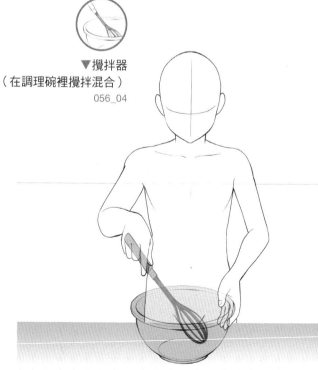

◀擀麵棒（推開麵糰）
057_01

▼餅乾模（模具）
057_02

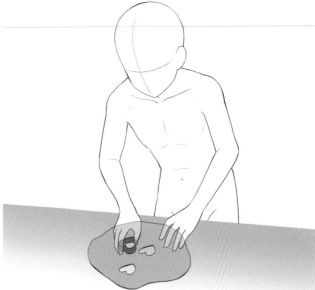

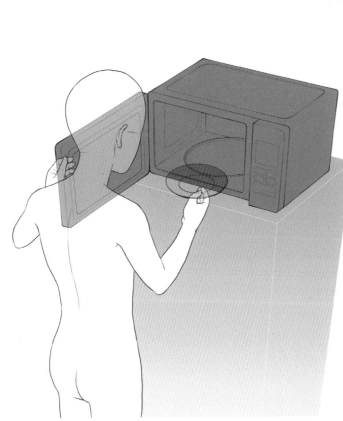

◀微波爐
（打開蓋子，放進食器）
057_03

1章 文具・工具

2章 調理・用餐

3章 衣服類・包包

4章 美容・衛生

5章 室內裝飾品

6章 娛樂

7章 戶外活動・交通工具

調理器具 2

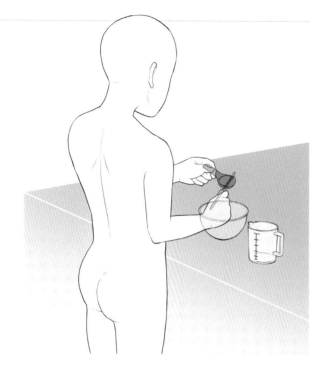

◀量匙
058_01

▼調理碗（洗米）
058_02

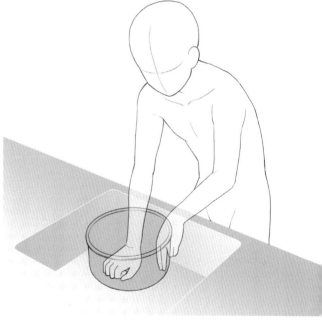

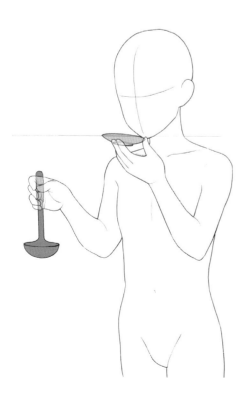

◀用小盤子試味道
058_03

58

◀勺子與湯碗
（裝味噌湯）
059_01

▼飯勺與飯碗
（添飯）
059_02

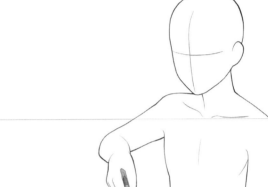

◀夾子（裝義大利麵）
059_03

1章 文具・工具

2章 調理・用餐

3章 衣服類・包包

4章 美容・衛生

5章 室內裝飾品

6章 娛樂

7章 戶外活動・交通工具

送餐・調味

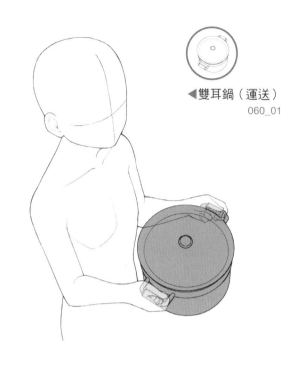

◀雙耳鍋（運送）
060_01

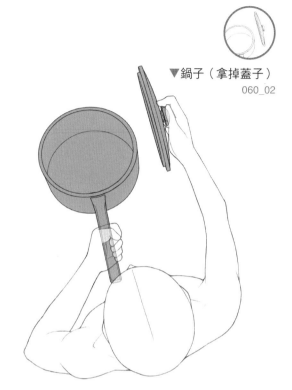

▼鍋子（拿掉蓋子）
060_02

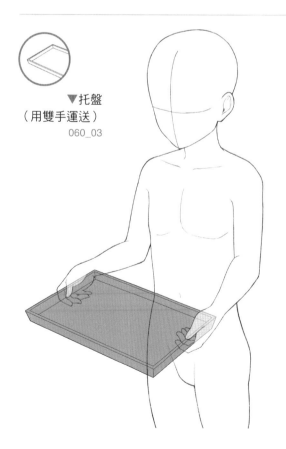

▼托盤
（用雙手運送）
060_03

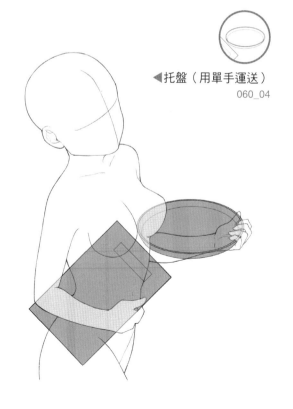

◀托盤（用單手運送）
060_04

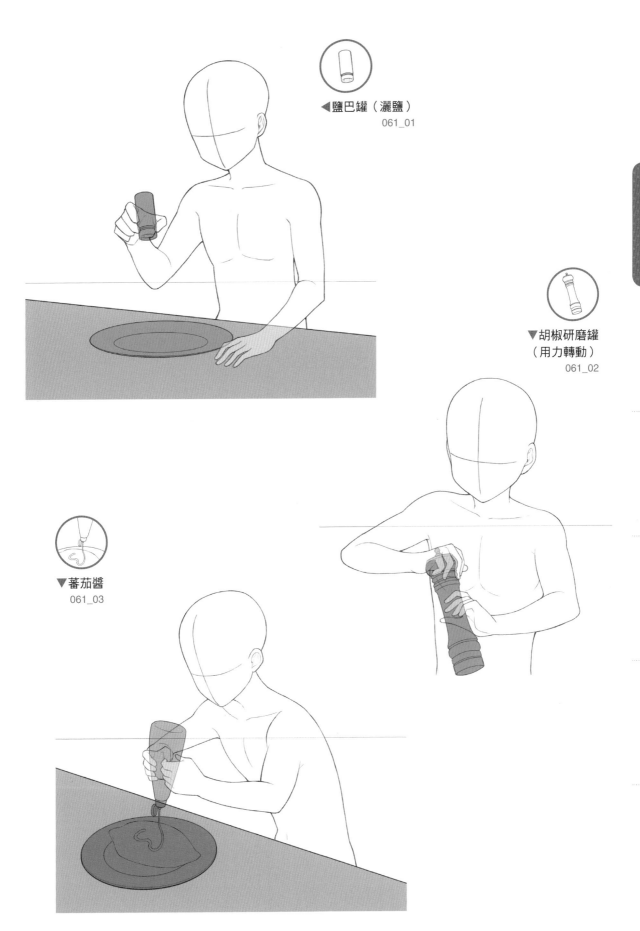

◀鹽巴罐（灑鹽）
061_01

▼胡椒研磨罐
（用力轉動）
061_02

▼蕃茄醬
061_03

1章 文具・工具

2章 調理・用餐

3章 衣服類・包包

4章 美容・衛生

5章 室內裝飾品

6章 娛樂

7章 戶外活動・交通工具

開瓶器具・善後處理

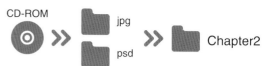

jpg
psd

Chapter2

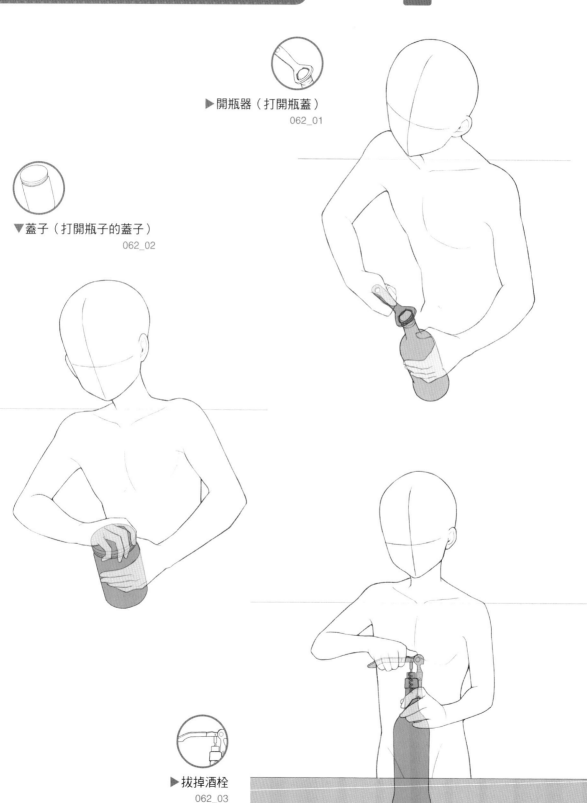

▶開瓶器（打開瓶蓋）
062_01

▼蓋子（打開瓶子的蓋子）
062_02

▶拔掉酒栓
062_03

◀盤子（清洗）
063_01

▼玻璃杯（清洗）
063_02

◀保鮮膜
063_03

1章　文具・工具

2章　調理・用餐

3章　衣服類・包包

4章　美容・衛生

5章　室內裝飾品

6章　娛樂

7章　戶外活動・交通工具

若是在一幅畫中有意識到視平線，可以達到什麼作用？

那是指
鏡頭位置，
這我是瞭解了……

這我知道
就是叫做
透視法

視平線這東西
只是在描繪背景時，
才會需要用上的東西對吧？

才沒有那回事！

用手機拍攝人物的照片時，人物與背景會因為手機（鏡頭）位置的不同，
而使得視角同樣也會有所改變，對吧？
在拍攝一張圖及一張照片的相機，因為只有一個鏡頭，所以視平線在畫面上就
只會有一條而已，不會因為背景與人物的關係而有所改變。

那麼究竟該如何使用呢？

只要配合衣服下襬的方向，
就能夠畫出一種很自然的姿勢。

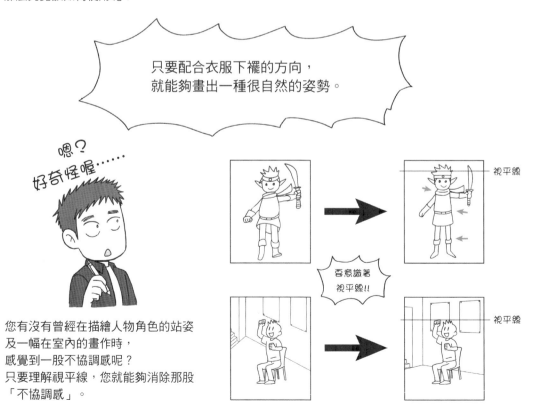

嗯？
好奇怪喔……

要意識著
視平線!!

視平線

視平線

您有沒有曾經在描繪人物角色的站姿
及一幅在室內的畫作時，
感覺到一股不協調感呢？
只要理解視平線，您就能夠消除那股
「不協調感」。

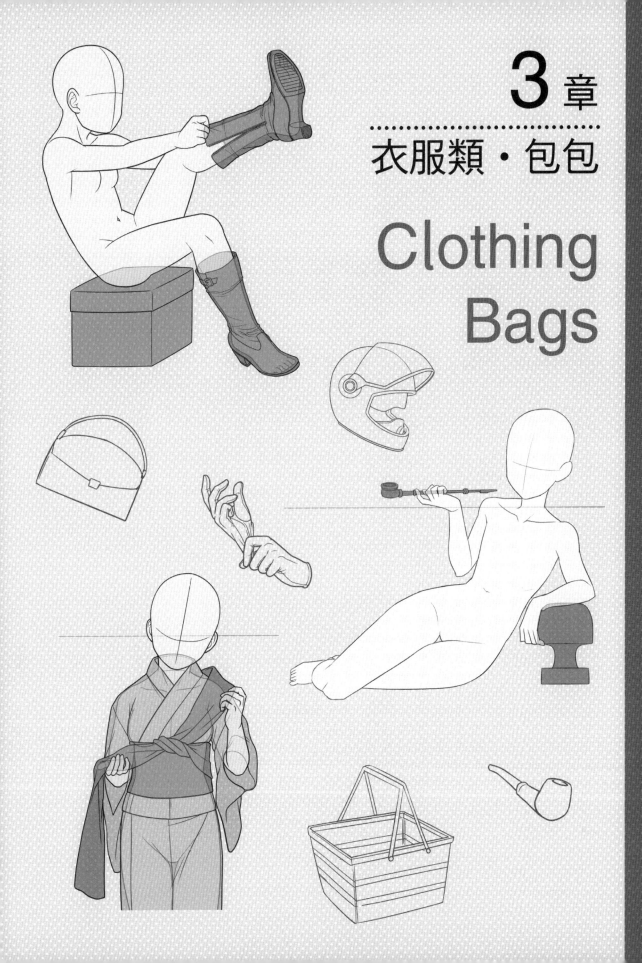

衣服類・包包

Clothing
Bags

男性服飾

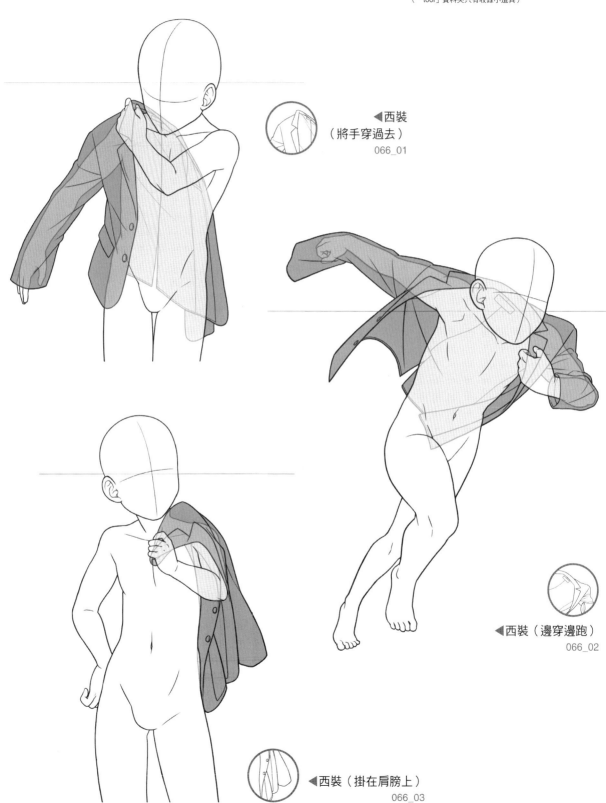

◀西裝
（將手穿過去）
066_01

◀西裝（邊穿邊跑）
066_02

◀西裝（掛在肩膀上）
066_03

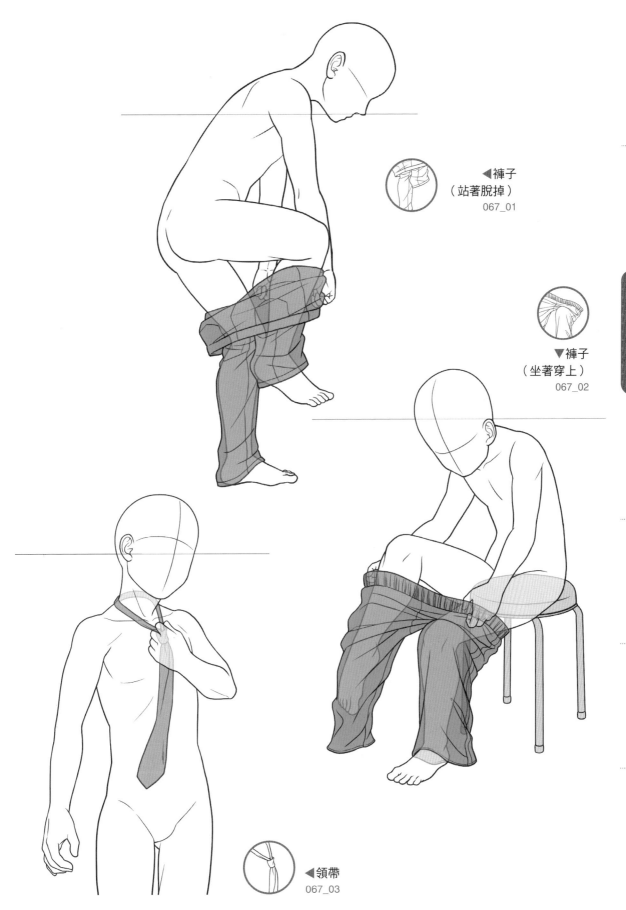

◀褲子
（站著脫掉）
067_01

▼褲子
（坐著穿上）
067_02

◀領帶
067_03

1章　文具・工具

2章　調理・用餐

3章　衣服類・包包

4章　美容・衛生

5章　室內裝飾品

6章　娛樂

7章　戶外活動・交通工具

女性服飾

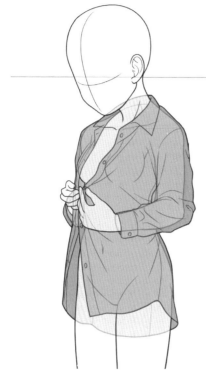

 ◀罩衫
（扣上扣子）
068_01

 ▼大衣（披在身上）
068_02

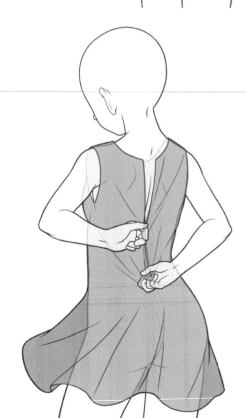

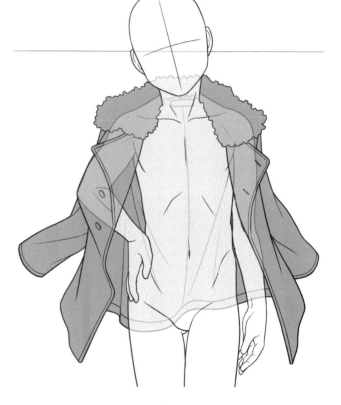

 ◀連身裙
（拉上拉鍊）
068_03

◀裙子
（扣上側扣環）
069_01

▼浴衣（將手穿過袖子）
069_02

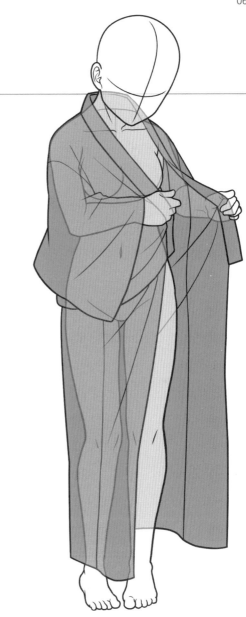

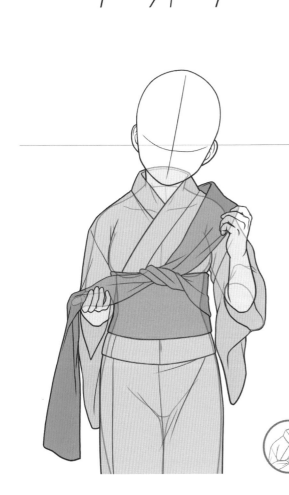

◀浴衣（繫上帶子）
069_03

1章 文具・工具

2章 調理・用餐

3章 衣服類・包包

4章 美容・衛生

5章 室內裝飾品

6章 娛樂

7章 戶外活動・交通工具

內衣褲

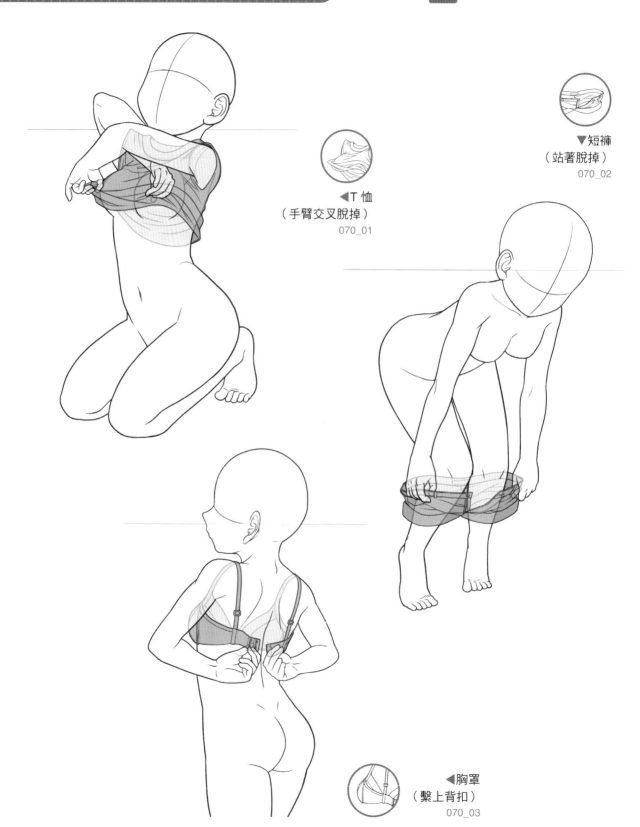

▲T恤
（手臂交叉脫掉）
070_01

▼短褲
（站著脫掉）
070_02

◀胸罩
（繫上背扣）
070_03

◀手套（套上去）
071_01

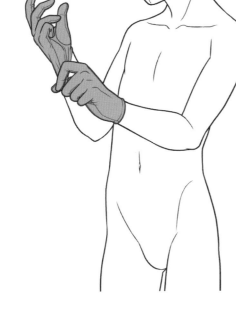

▼圍裙（在背後打結）
071_03

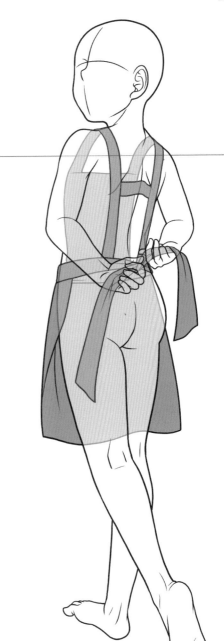

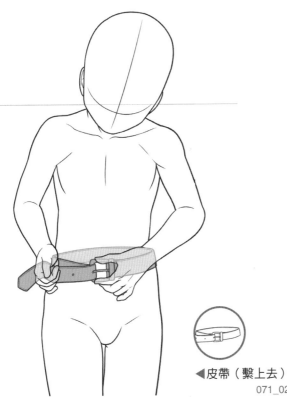

◀皮帶（繫上去）
071_02

1章 文具・工具

2章 調理・用餐

3章 衣服類・包包

4章 美容・衛生

5章 室內裝飾品

6章 娛樂

7章 戶外活動・交通工具

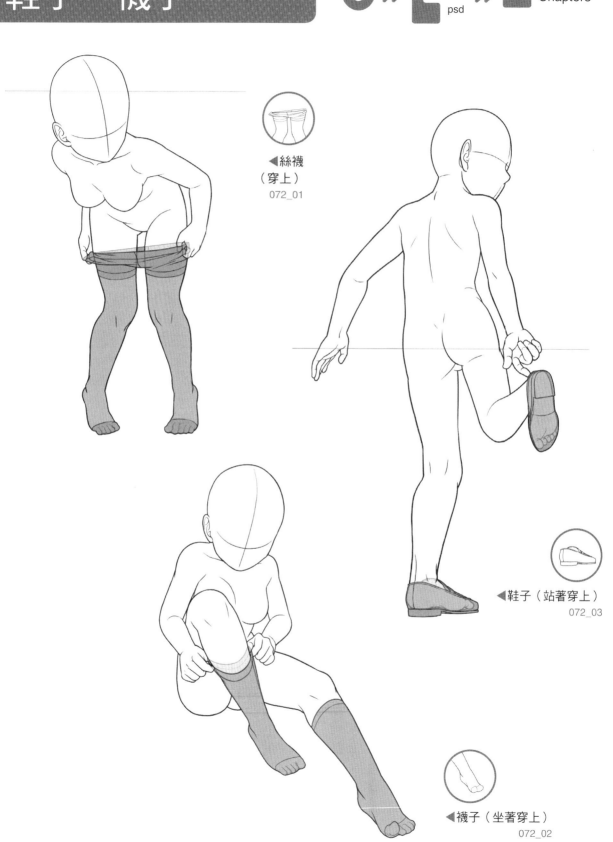

◀絲襪
（穿上）
072_01

◀鞋子（站著穿上）
072_03

◀襪子（坐著穿上）
072_02

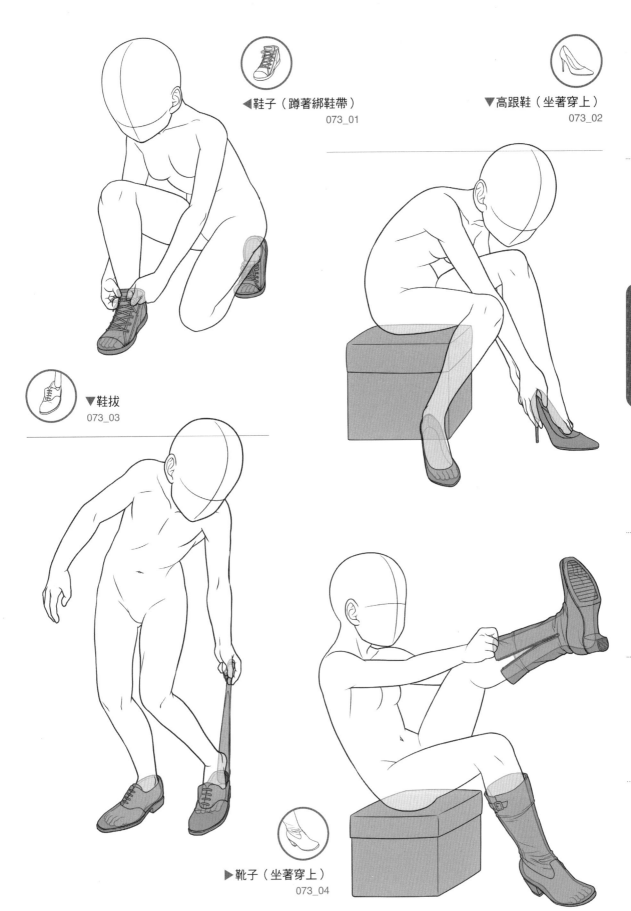

◀鞋子（蹲著綁鞋帶）
073_01

▼高跟鞋（坐著穿上）
073_02

▼鞋拔
073_03

▶靴子（坐著穿上）
073_04

1章 文具・工具

2章 調理・用餐

3章 衣服類・包包

4章 美容・衛生

5章 室內裝飾品

6章 娛樂

7章 戶外活動・交通工具

帽子

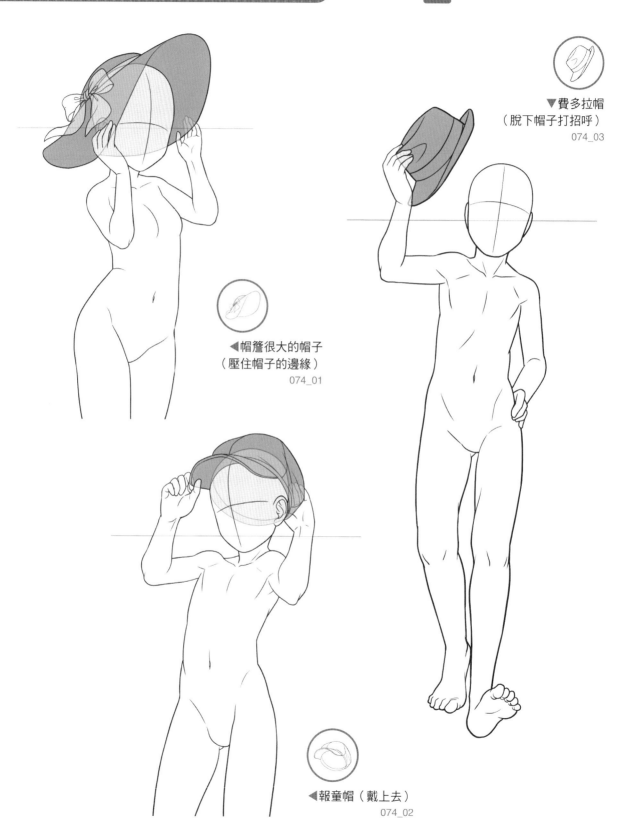

▼費多拉帽
（脫下帽子打招呼）
074_03

◀帽簷很大的帽子
（壓住帽子的邊緣）
074_01

◀報童帽（戴上去）
074_02

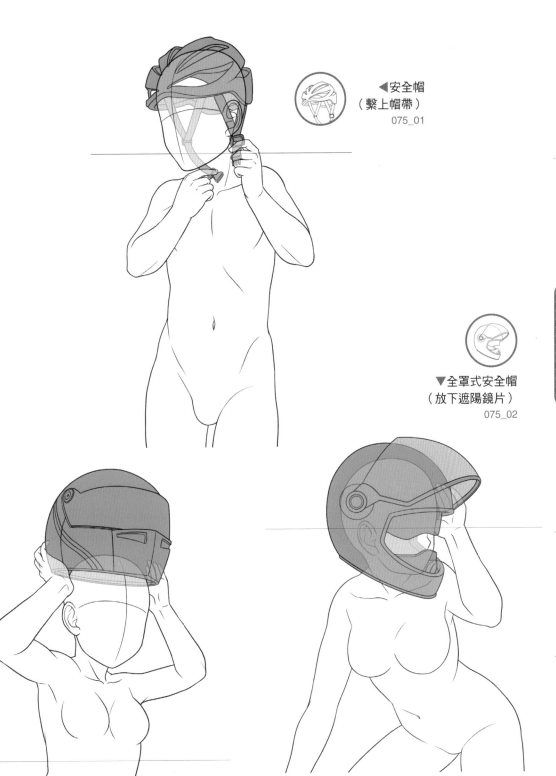

◀安全帽
（繫上帽帶）
075_01

▼全罩式安全帽
（放下遮陽鏡片）
075_02

◀全罩式安全帽
（戴上 or 拿下）
075_03

1章　文具・工具

2章　調理・用餐

3章　衣服類・包包

4章　美容・衛生

5章　室內裝飾品

6章　娛樂

7章　戶外活動・交通工具

錢包・抽菸用具

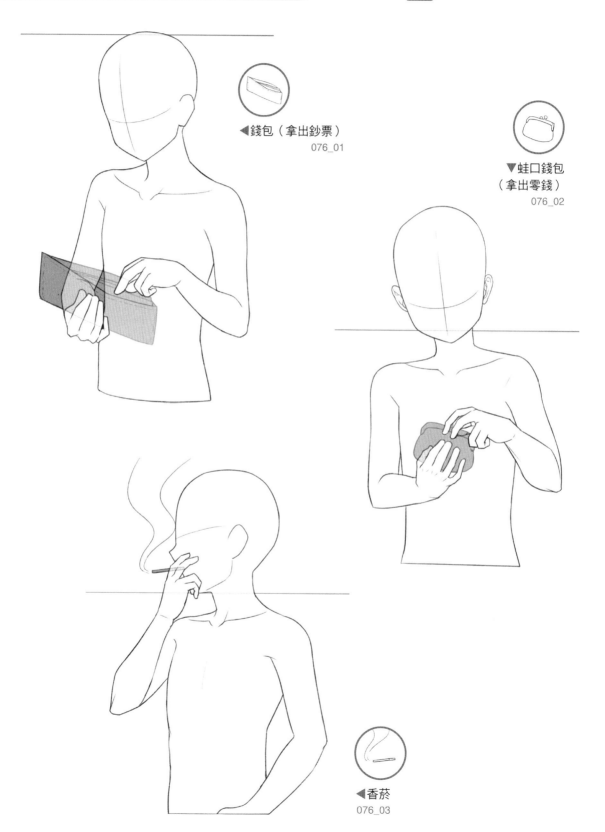

◀錢包（拿出鈔票）
076_01

▼蛙口錢包
（拿出零錢）
076_02

◀香菸
076_03

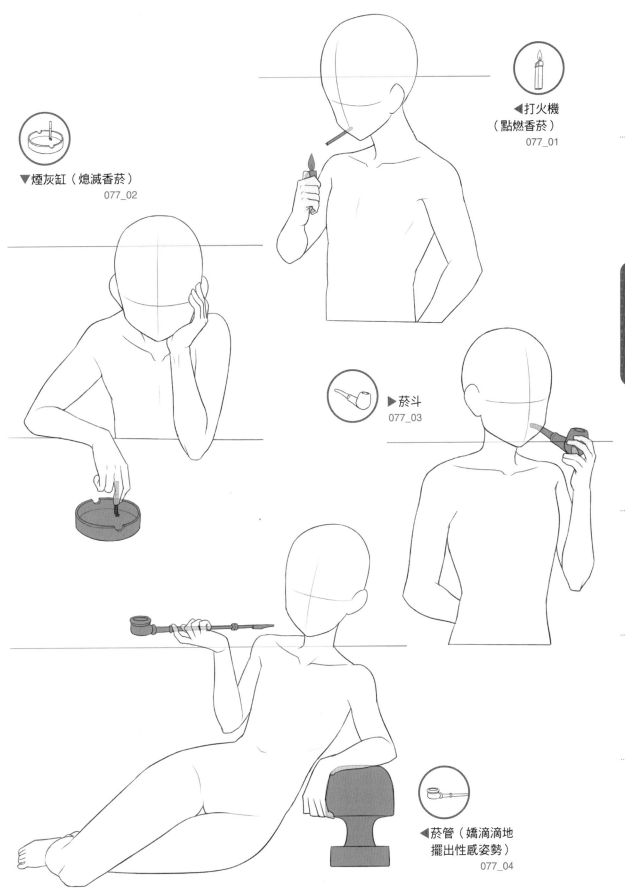

◀打火機
（點燃香菸）
077_01

▼煙灰缸（熄滅香菸）
077_02

▶菸斗
077_03

◀菸管（嬌滴滴地
擺出性感姿勢）
077_04

1章　文具・工具

2章　調理・用餐

3章　衣服類・包包

4章　美容・衛生

5章　室內裝飾品

6章　娛樂

7章　戶外活動・交通工具

包包

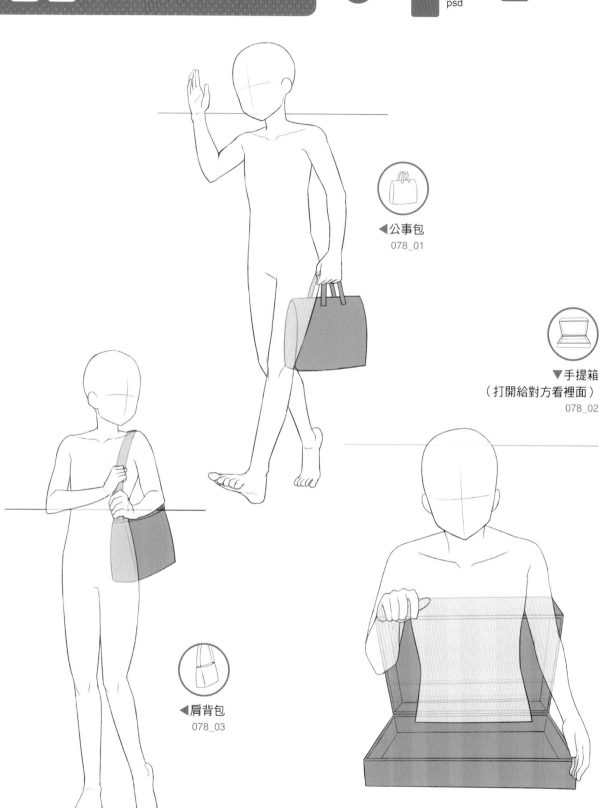

◀公事包
078_01

▼手提箱
（打開給對方看裡面）
078_02

◀肩背包
078_03

◀運動包
（蹲下來找東西）
079_01

▼手提包
079_02

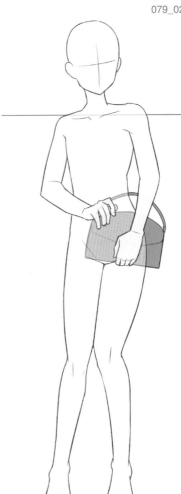

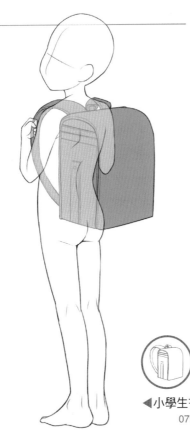

◀小學生書包
079_03

1章 文具・工具

2章 調理・用餐

3章 衣服類・包包

4章 美容・衛生

5章 室內裝飾品

6章 娛樂

7章 戶外活動・交通工具

行李箱・購物籃

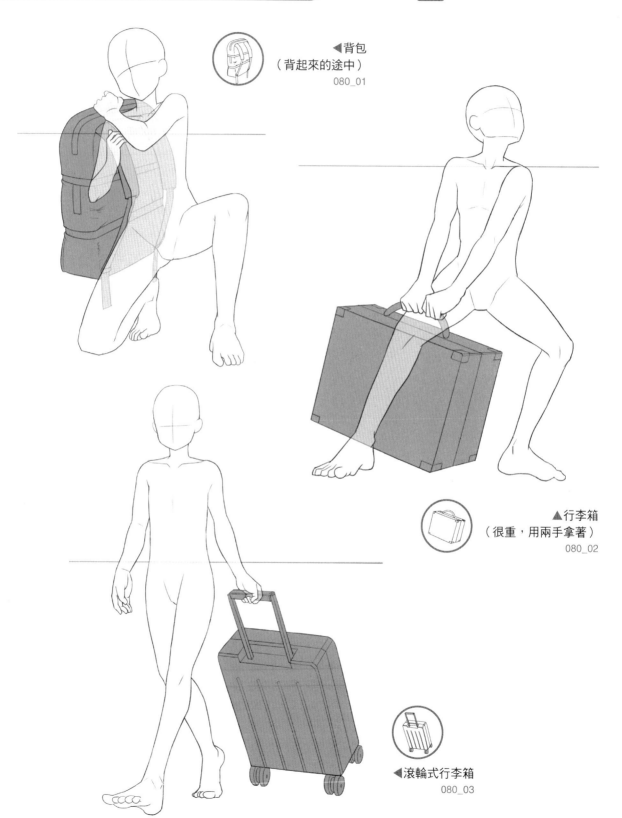

◀背包
（背起來的途中）
080_01

▲行李箱
（很重，用兩手拿著）
080_02

◀滾輪式行李箱
080_03

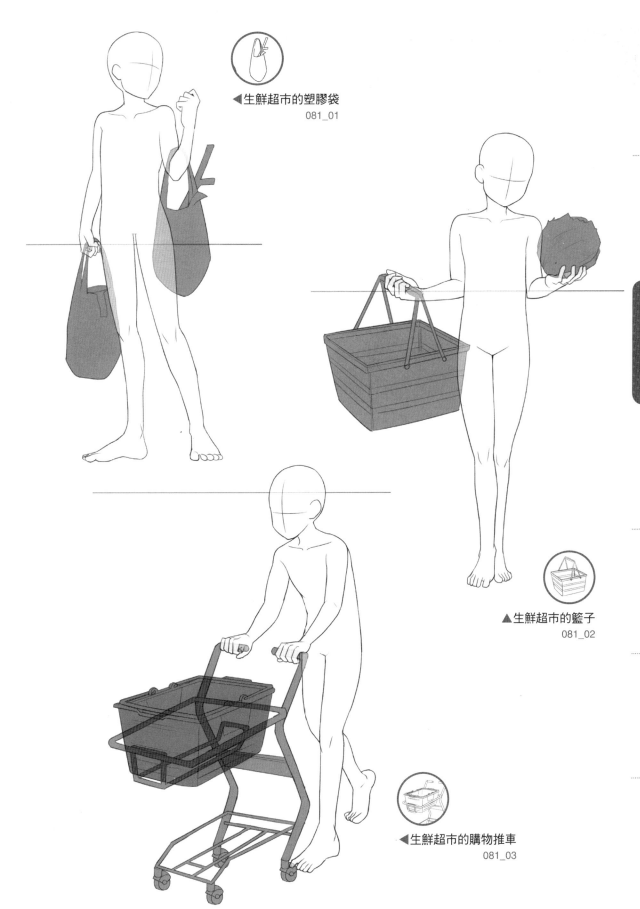

◀生鮮超市的塑膠袋
081_01

▲生鮮超市的籃子
081_02

◀生鮮超市的購物推車
081_03

1章 文具・工具

2章 調理・用餐

3章 衣服類・包包

4章 美容・衛生

5章 室內裝飾品

6章 娛樂

7章 戶外活動・交通工具

仰視視角與俯視視角總覺得很難，這裡我們就透過認識在各個視角
下的呈現方式，來降低描繪難度吧。

掌握臉部的凹凸

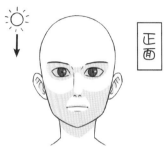

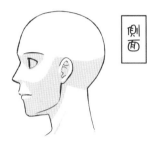

記得要去參考在照片中及鏡子裡看到的
自身臉部或是人偶模型這類參考物。

掌握臉部的凹凸，就能夠活用在上色時
的陰影及高光處理。

仰視視角的臉部

正下方

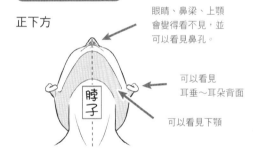

眼睛、鼻梁、上顎
會變得看不見，並
可以看見鼻孔。

可以看見
耳垂～耳朵背面

可以看見下顎

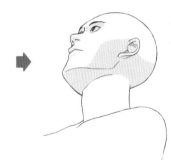

從半側面的下方
觀看的視角

俯視視角的臉部（頭部）

正上方

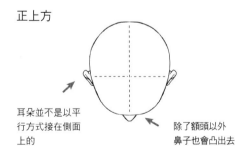

耳朵並不是以平
行方式接在側面
上的

除了額頭以外
鼻子也會凸出去

稍微有點正面的視角

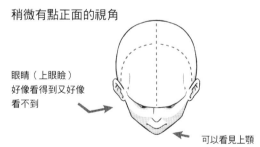

眼睛（上眼瞼）
好像看得到又好像
看不到

可以看見上顎

不擅長以立體方式去捕捉事物的人，建議可以模仿專家的描
繪方法，學習他們的幾種輪廓模式。
一面學習，一面考察「這條線條是在表現什麼？」
這個過程就會使您有所進步。

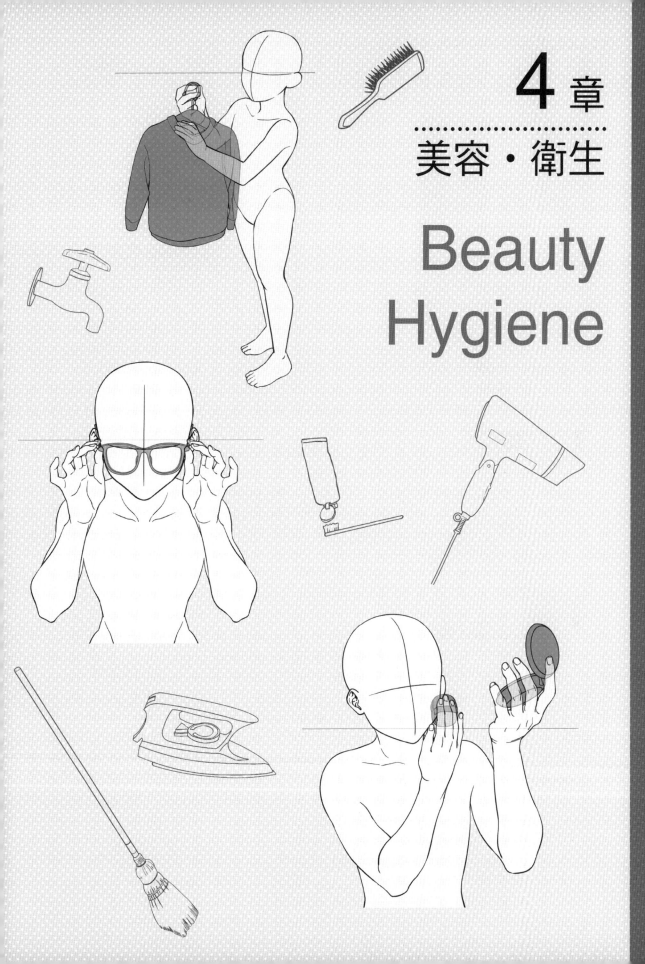

4章
美容・衛生

Beauty
Hygiene

飾品・指甲彩繪

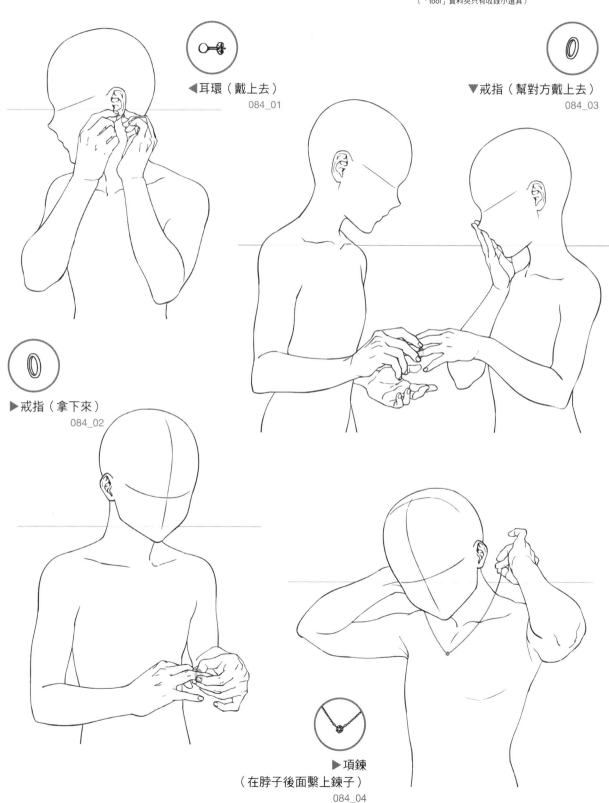

◀耳環（戴上去）
084_01

▼戒指（幫對方戴上去）
084_03

▶戒指（拿下來）
084_02

▶項鍊
（在脖子後面繫上鍊子）
084_04

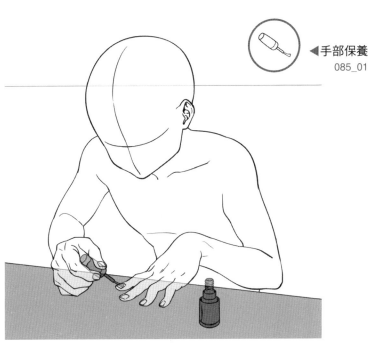

◀手部保養
085_01

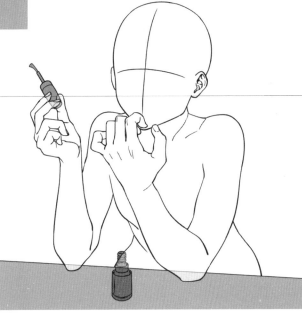

▼手部保養
（吹氣加快乾燥）
085_02

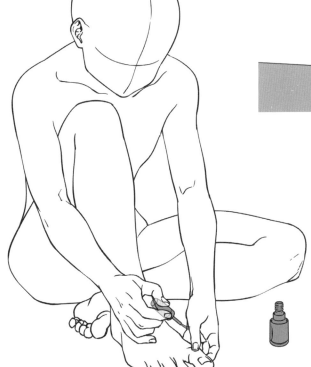

◀足部保養
085_03

1 章　文具・工具

2 章　調理・用餐

3 章　衣服類・包包

4 章　美容・衛生

5 章　室內裝飾品

6 章　娛樂

7 章　戶外活動・交通工具

化妝器具・梳理頭髮 1

CD-ROM jpg psd Chapter4

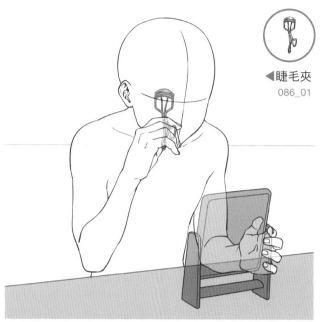

◀睫毛夾
086_01

▶睫毛膏
086_02

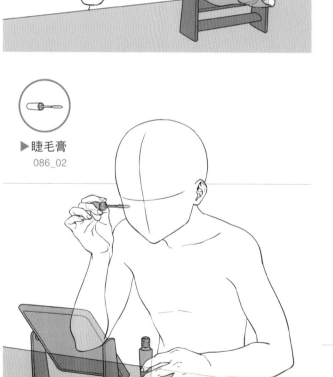

▼護唇膏
086_03

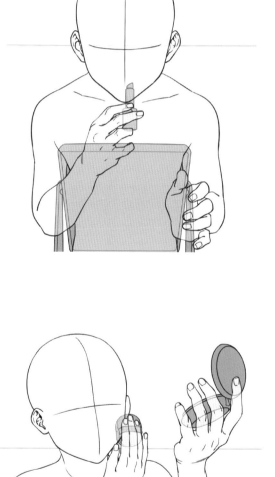

▶隨身鏡
（不是粉撲）
086_04

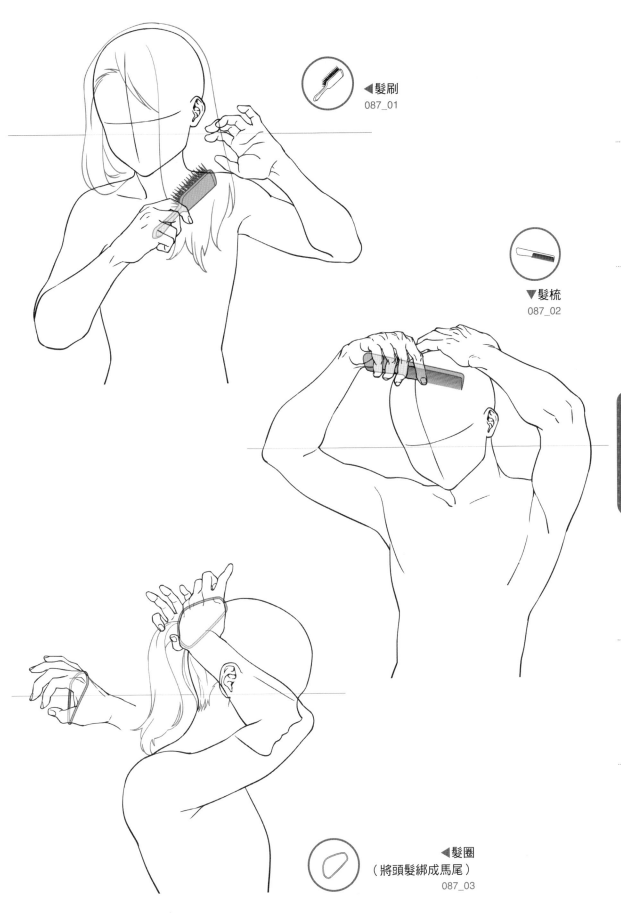

◀髮刷
087_01

▼髮梳
087_02

◀髮圈
（將頭髮綁成馬尾）
087_03

1章 文具・工具

2章 調理・用餐

3章 衣服類・包包

4章 美容・衛生

5章 室內裝飾品

6章 娛樂

7章 戶外活動・交通工具

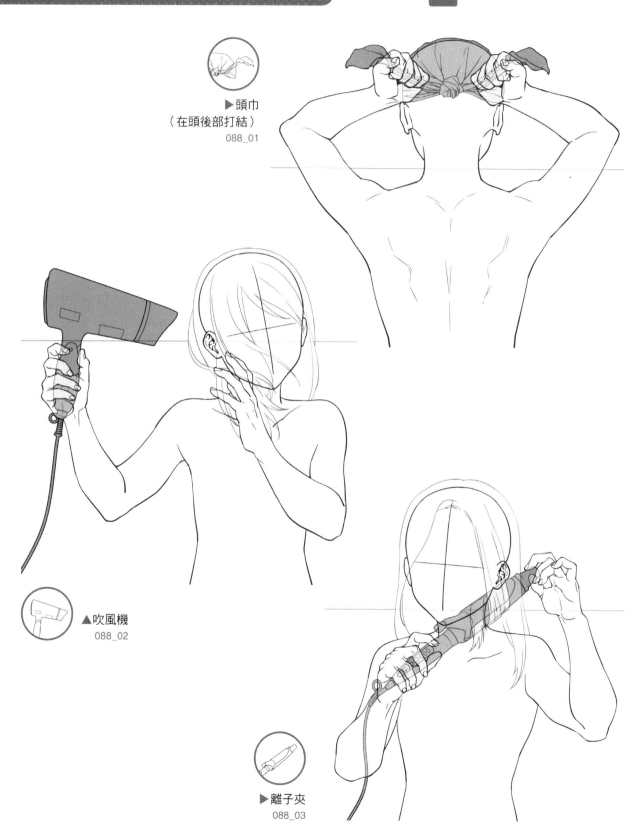

▶頭巾
（在頭後部打結）
088_01

▲吹風機
088_02

▶離子夾
088_03

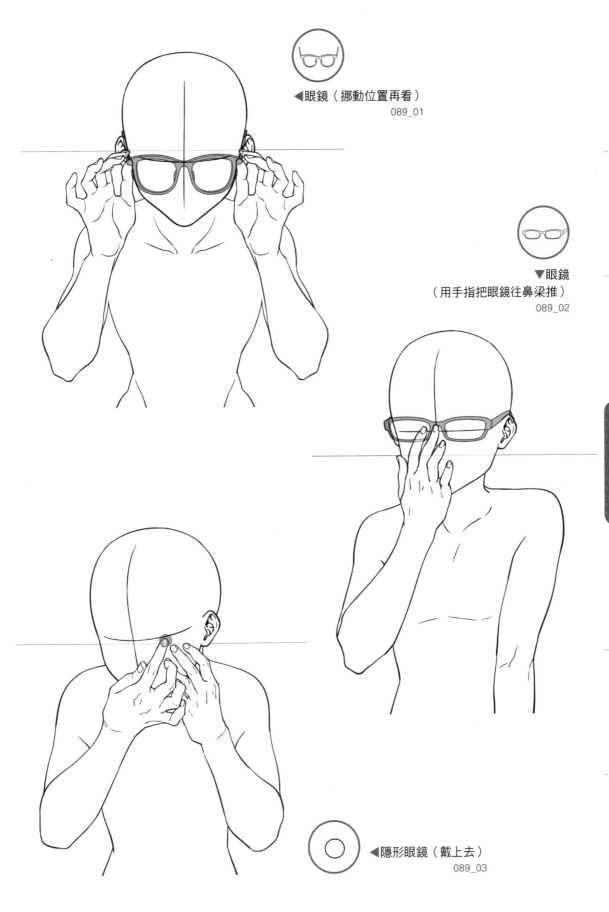

◀眼鏡（挪動位置再看）
089_01

▼眼鏡
（用手指把眼鏡往鼻梁推）
089_02

◀隱形眼鏡（戴上去）
089_03

1章 文具・工具

2章 調理・用餐

3章 衣服類・包包

4章 美容・衛生

5章 室內裝飾品

6章 娛樂

7章 戶外活動・交通工具

刮鬍刀・牙刷

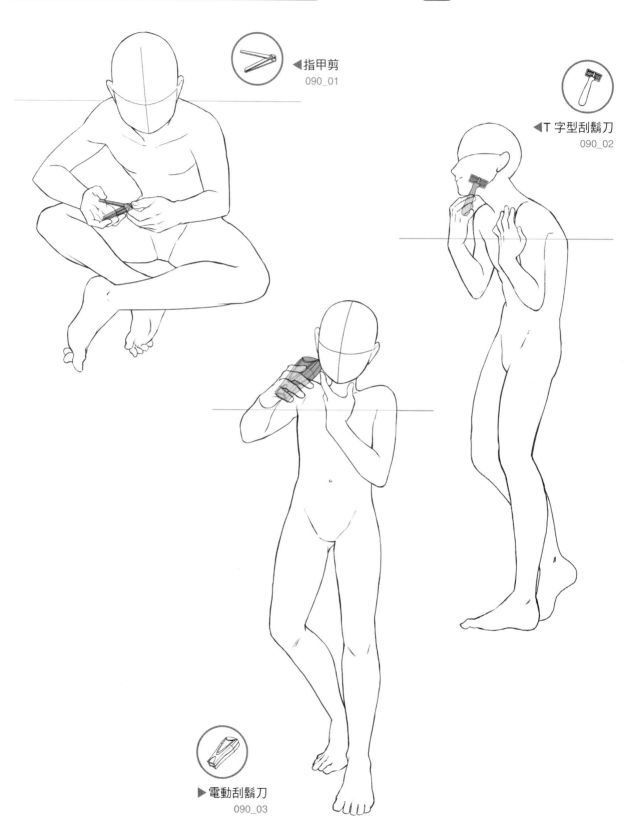

◀指甲剪
090_01

◀T 字型刮鬍刀
090_02

▶電動刮鬍刀
090_03

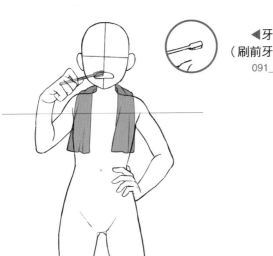
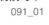

◀牙刷
（刷前牙）
091_01

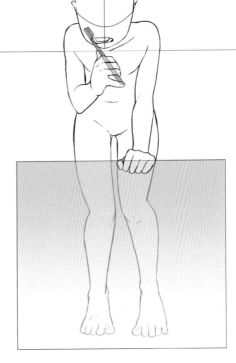

▶牙刷
（刷後牙）
091_02

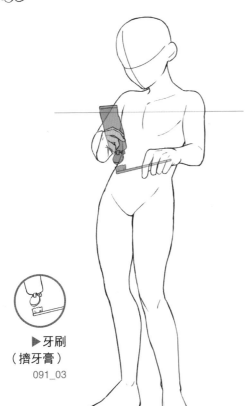

▶牙刷
（擠牙膏）
091_03

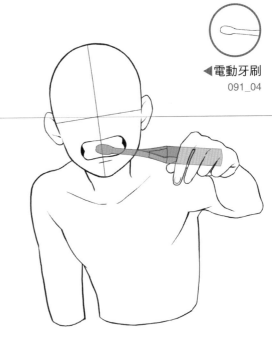

◀電動牙刷
091_04

1章　文具・工具

2章　調理・用餐

3章　衣服類・包包

4章　美容・衛生

5章　室內裝飾品

6章　娛樂

7章　戶外活動・交通工具

毛巾・浴室用具

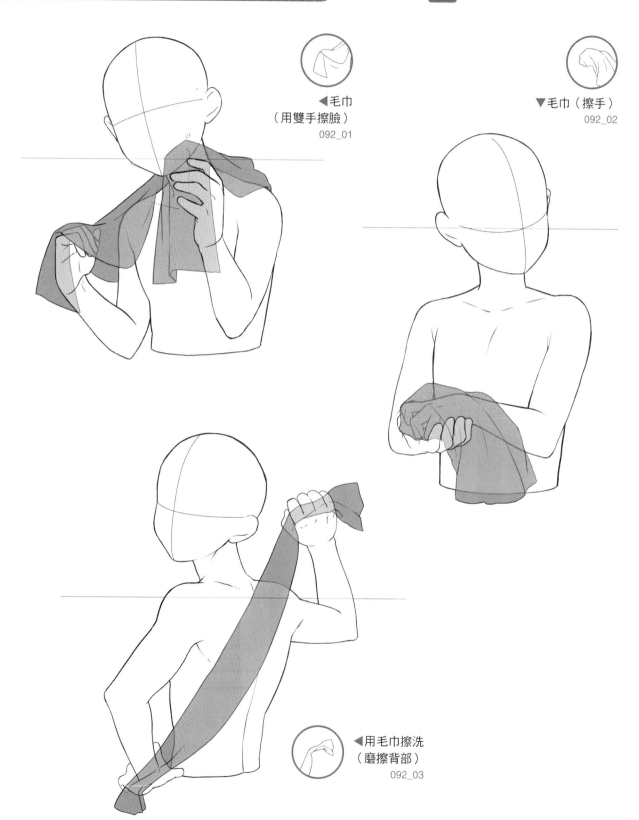

◀毛巾
（用雙手擦臉）
092_01

▼毛巾（擦手）
092_02

◀用毛巾擦洗
（磨擦背部）
092_03

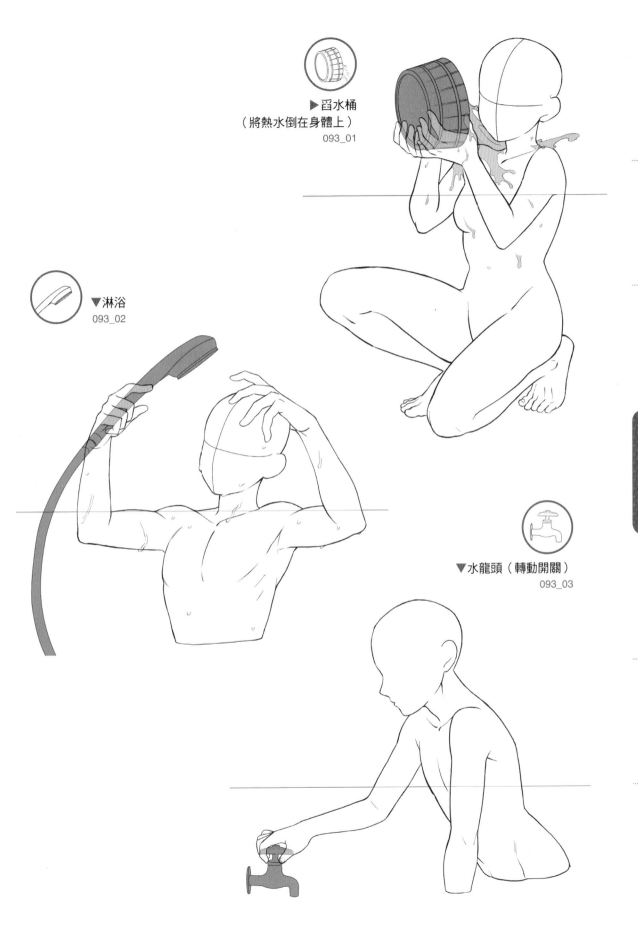

▶舀水桶
（將熱水倒在身體上）
093_01

▼淋浴
093_02

▼水龍頭（轉動開關）
093_03

1章 文具・工具

2章 調理・用餐

3章 衣服類・包包

4章 美容・衛生

5章 室內裝飾品

6章 娛樂

7章 戶外活動・交通工具

藥物・治療器具

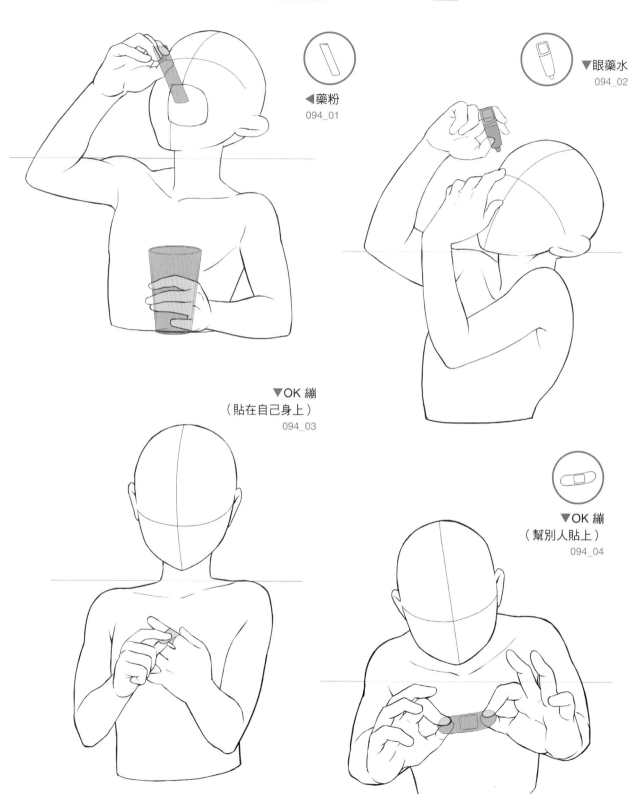

◀藥粉
094_01

▼眼藥水
094_02

▼OK 繃
（貼在自己身上）
094_03

▼OK 繃
（幫別人貼上）
094_04

94

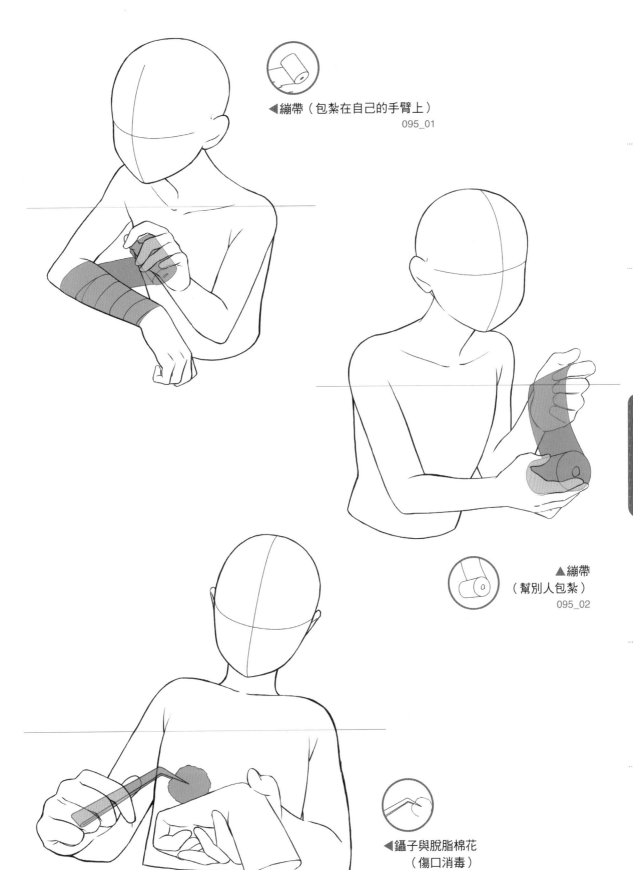

◀ 繃帶（包紮在自己的手臂上）
095_01

▲ 繃帶
（幫別人包紮）
095_02

◀ 鑷子與脫脂棉花
（傷口消毒）
095_03

1章　文具・工具

2章　調理・用餐

3章　衣服類・包包

4章　美容・衛生

5章　室內裝飾品

6章　娛樂

7章　戶外活動・交通工具

衛生器具

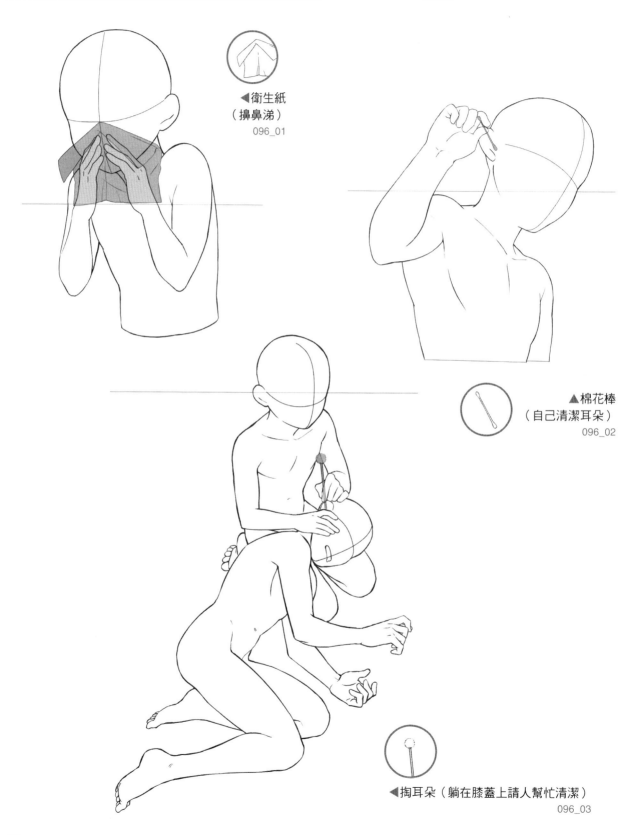

◀衛生紙
（擤鼻涕）
096_01

▲棉花棒
（自己清潔耳朵）
096_02

◀掏耳朵（躺在膝蓋上請人幫忙清潔）
096_03

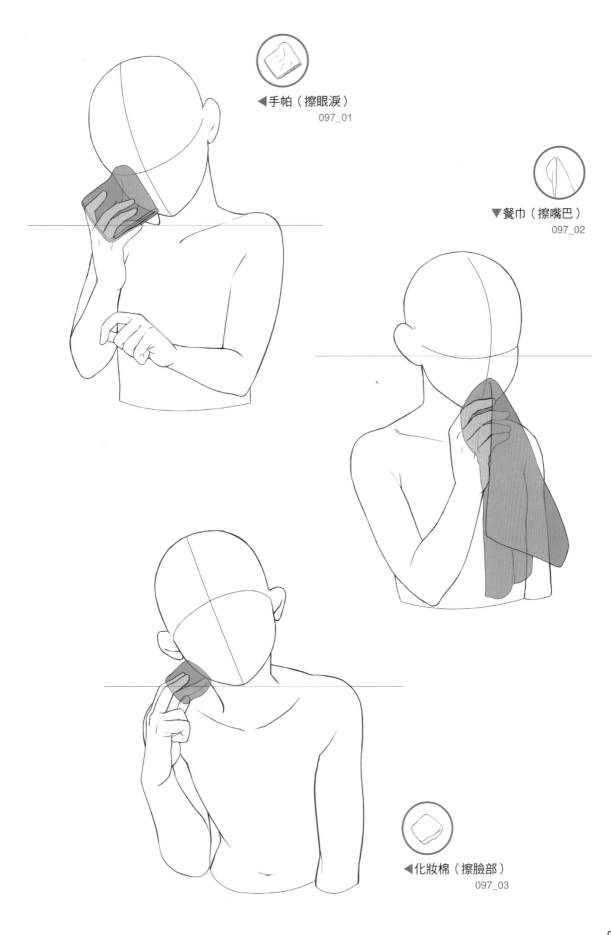

◀ 手帕（擦眼淚）
097_01

▼ 餐巾（擦嘴巴）
097_02

◀ 化妝棉（擦臉部）
097_03

1章 文具・工具

2章 調理・用餐

3章 衣服類・包包

4章 美容・衛生

5章 室內裝飾品

6章 娛樂

7章 戶外活動・交通工具

清洗器具

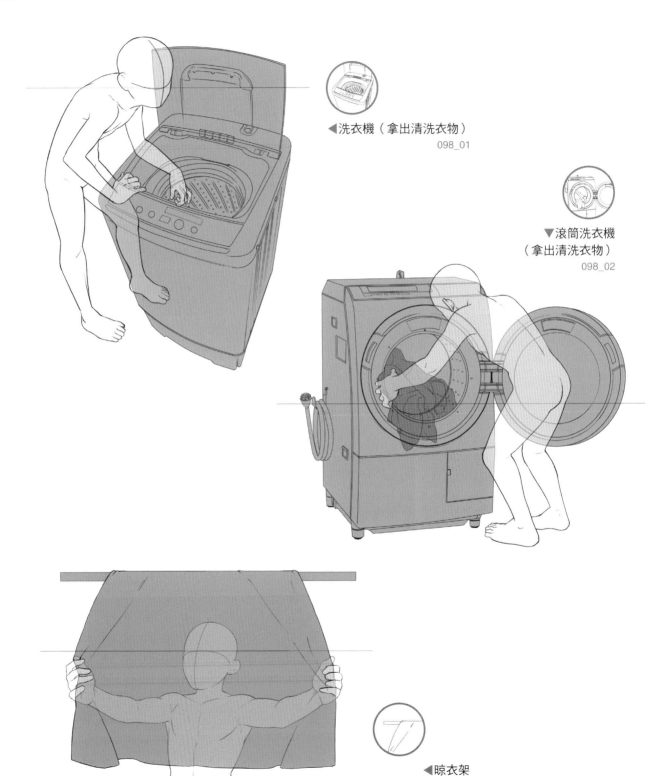

◀洗衣機（拿出清洗衣物）
098_01

▼滾筒洗衣機
（拿出清洗衣物）
098_02

◀晾衣架
（晾清洗的衣物）
098_03

▼棉被
（拍打曬過的棉被）
099_02

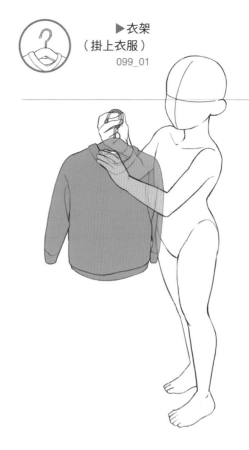

▼熨斗
099_04

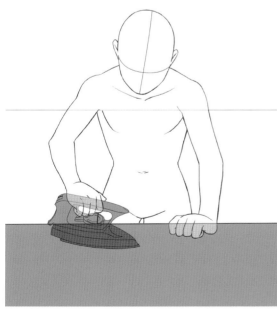

◀棉被（折起來）
099_03

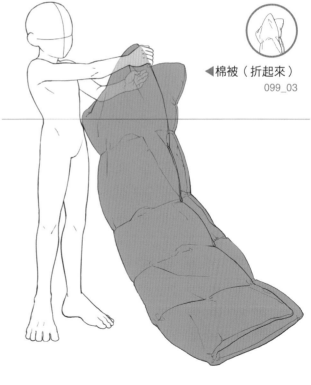

1 章　文具・工具

2 章　調理・用餐

3 章　衣服類・包包

4 章　美容・衛生

5 章　室內裝飾品

6 章　娛樂

7 章　戶外活動・交通工具

清潔用具 1

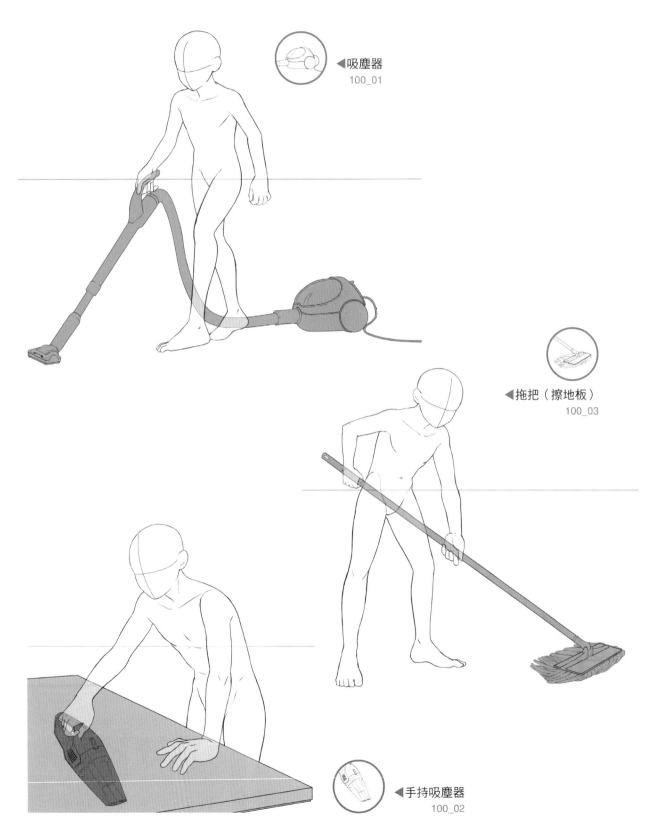

◀吸塵器
100_01

◀拖把（擦地板）
100_03

◀手持吸塵器
100_02

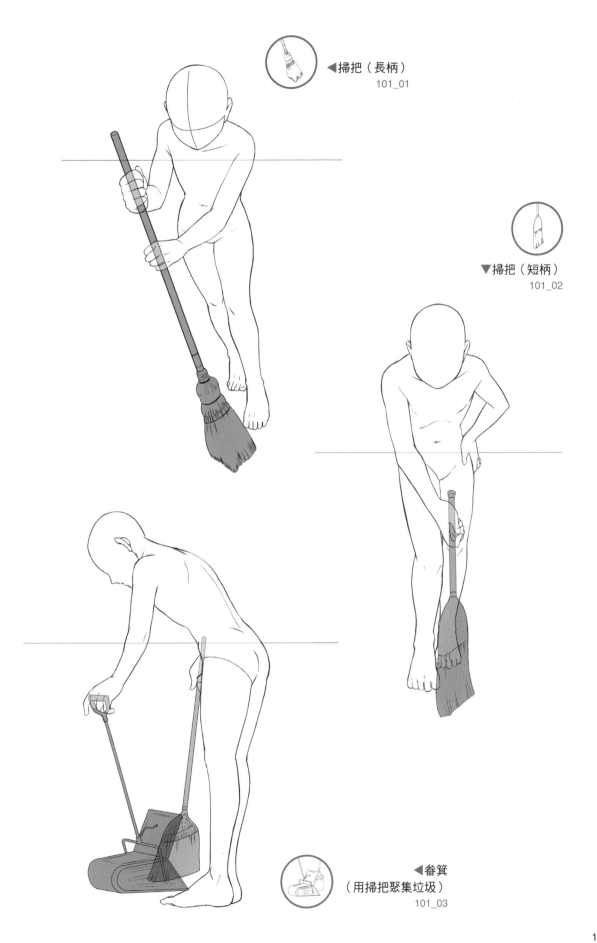

◀掃把（長柄）
101_01

▼掃把（短柄）
101_02

◀畚箕
（用掃把聚集垃圾）
101_03

1章 文具・工具

2章 調理・用餐

3章 衣服類・包包

4章 美容・衛生

5章 室內裝飾品

6章 娛樂

7章 戶外活動・交通工具

清潔用具 2

▼抹布
（擦地板）
102_01

▼抹布
（擦椅子）
102_02

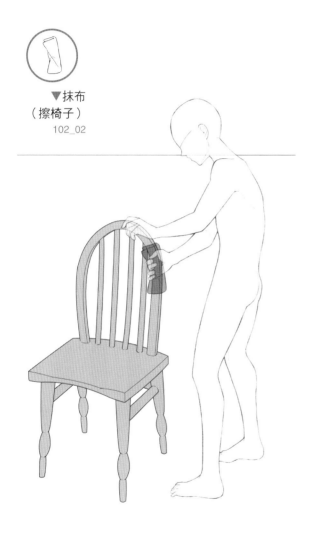

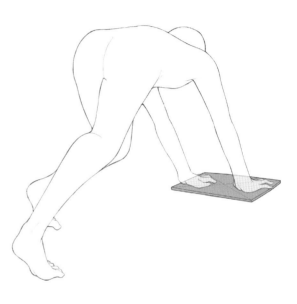

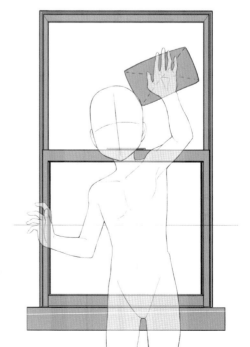

▶抹布（擦窗戶）
102_03

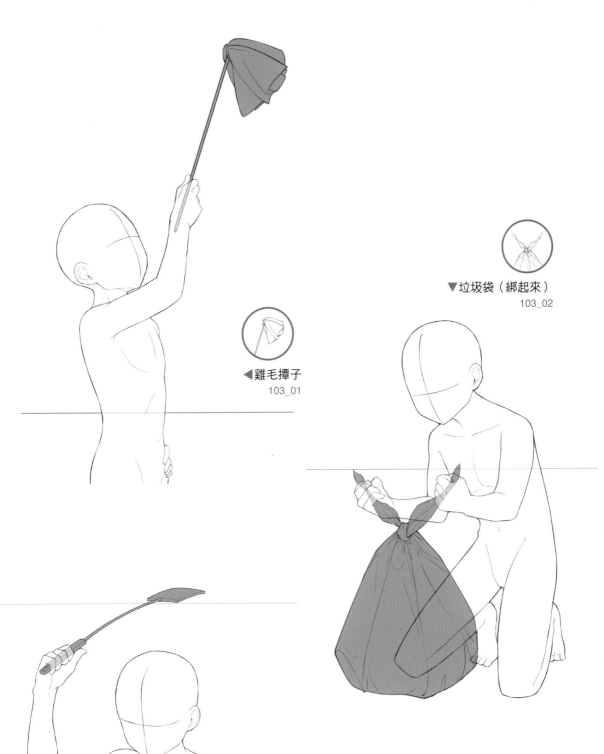

1章 文具・工具

2章 調理・用餐

3章 衣服類・包包

4章 美容・衛生

5章 室內裝飾品

6章 娛樂

7章 戶外活動・交通工具

▼垃圾袋（綁起來）
103_02

◀雞毛撢子
103_01

◀蒼蠅拍
103_03

手說是「明明就近在眼前，可是卻不曉得要怎麼畫才能夠描繪得好看
且自然」第一名，相信也不為過。
那麼，要怎麼做才能夠描繪得很好看呢……
首先我們就循序漸進地從「認識手部形體」開始學習。

手部形體根本是每天都會看到的東西……雖然這是一件理所當
然的事情，不過也正因為沒辦法描繪出這件理所當然的事情，
所以才會每天都有看到它，卻好像完全不認識它一樣。

首先，我們來觀看自己的手，然後一面列舉出各個特徵，一面
將其素描出來吧。不容易進行觀看的視角可以運用鏡子來進行
觀看。

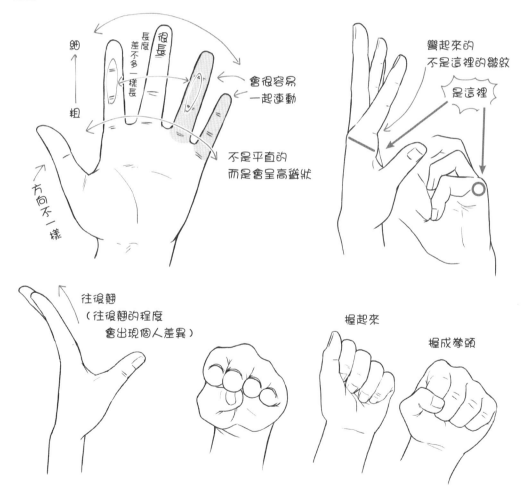

若是素描很多遍，應該就可以漸漸看出手「可以動到什麼程度、
會不會往後翹、動作的固定模式、各個手指的用途」等細節，而
不是只有形體而已。

椅子 1

CD-ROM
⊚ ≫ jpg / psd ≫ Chapter5

（「tool」資料夾只有收錄小道具）

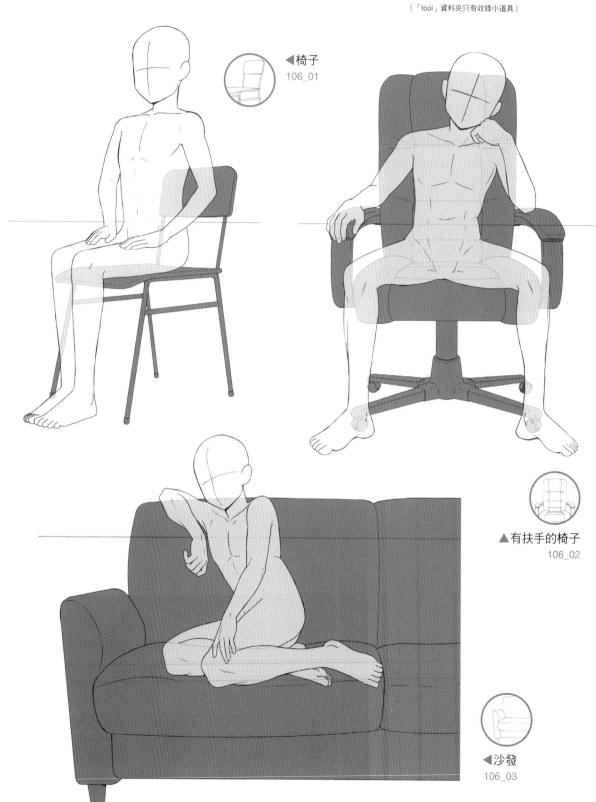

◀椅子
106_01

▲有扶手的椅子
106_02

◀沙發
106_03

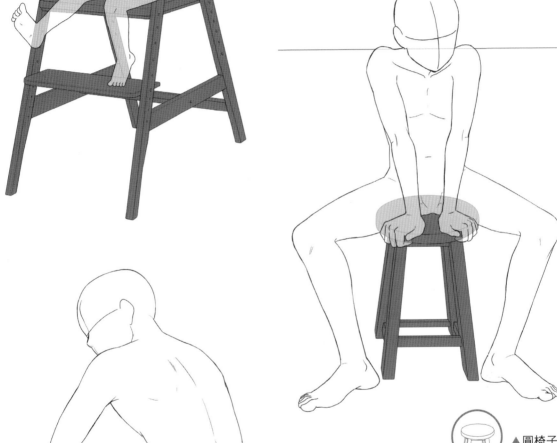

◀兒童餐椅
107_01

▲圓椅子
107_02

◀摺疊椅
107_03

1章 文具・工具

2章 調理・用餐

3章 衣服類・包包

4章 美容・衛生

5章 室內裝飾品

6章 娛樂

7章 戶外活動・交通工具

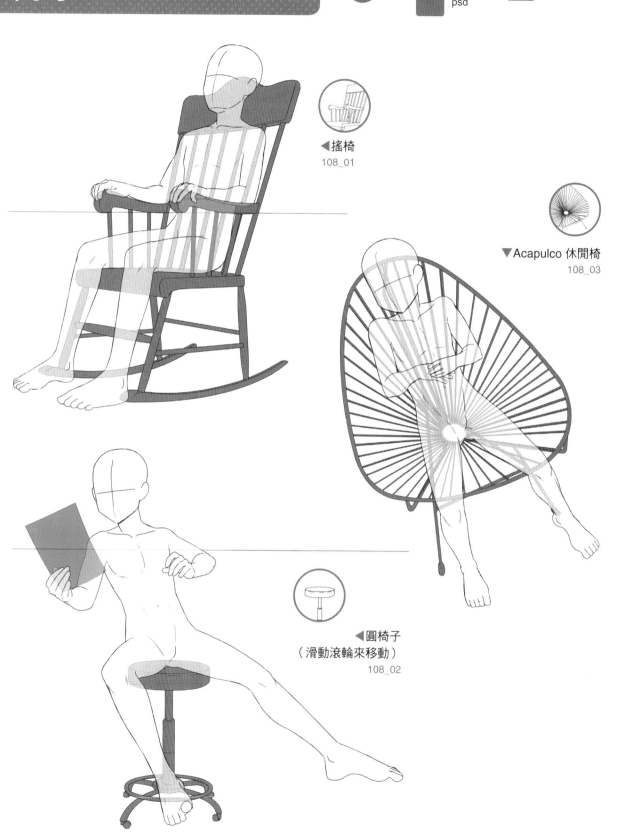

◀搖椅
108_01

▼Acapulco 休閒椅
108_03

◀圓椅子
（滑動滾輪來移動）
108_02

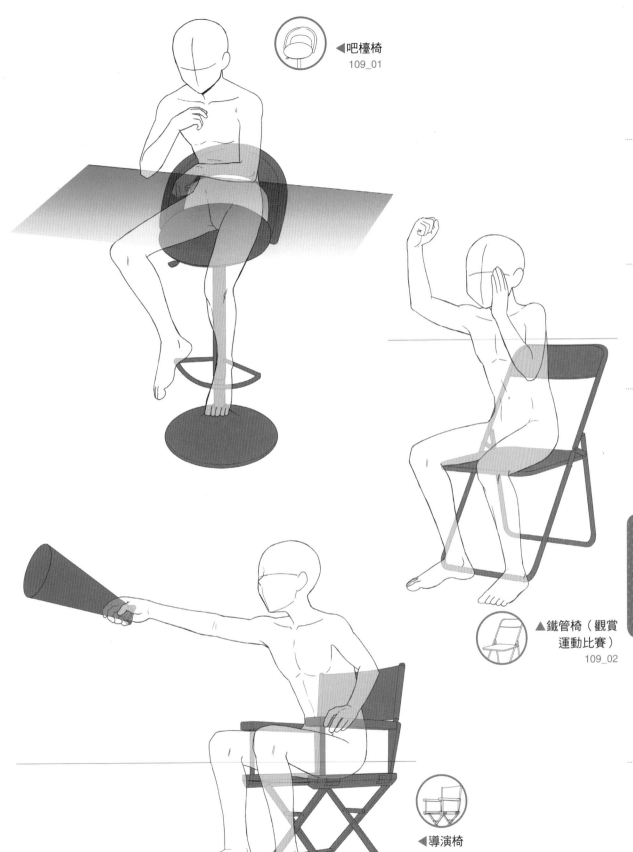

◀吧檯椅
109_01

▲鐵管椅（觀賞
運動比賽）
109_02

◀導演椅
109_03

1章　文具・工具

2章　調理・用餐

3章　衣服類・包包

4章　美容・衛生

5章　室內裝飾品

6章　娛樂

7章　戶外活動・交通工具

椅子 3

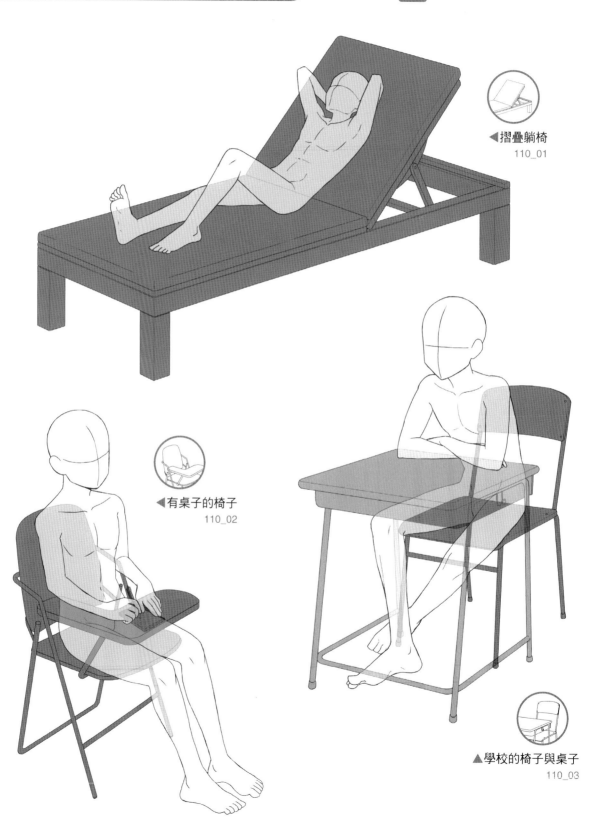

◀摺疊躺椅
110_01

◀有桌子的椅子
110_02

▲學校的椅子與桌子
110_03

1章　文具・工具

2章　調理・用餐

3章　衣服類・包包

4章　美容・衛生

5章　室內裝飾品

6章　娛樂

7章　戶外活動・交通工具

◀學校的椅子與桌子
（一起搬運）
111_01

▲公園的長凳椅（上方）
111_03

▶公園的長凳椅
111_02

床・門

jpg psd >> Chapter5

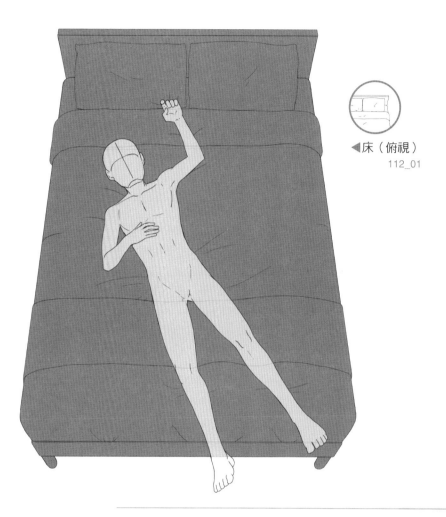

◀床（俯視）
112_01

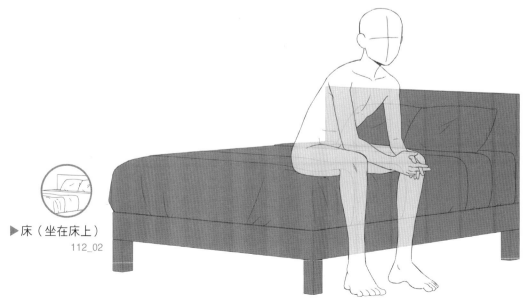

▶床（坐在床上）
112_02

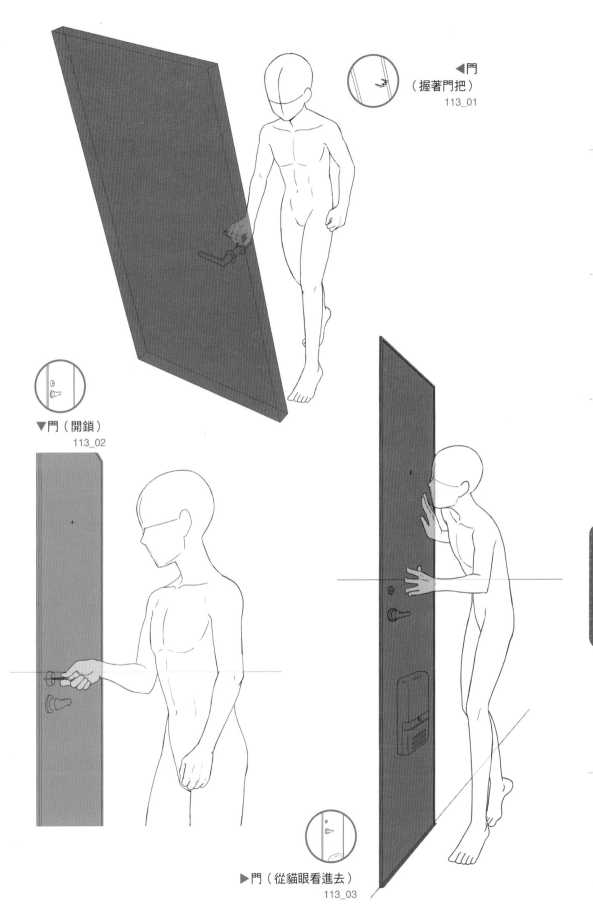

◀門
（握著門把）
113_01

▼門（開鎖）
113_02

▶門（從貓眼看進去）
113_03

1章　文具・工具

2章　調理・用餐

3章　衣服類・包包

4章　美容・衛生

5章　室內裝飾品

6章　娛樂

7章　戶外活動・交通工具

窗戶

▶拉門
114_01

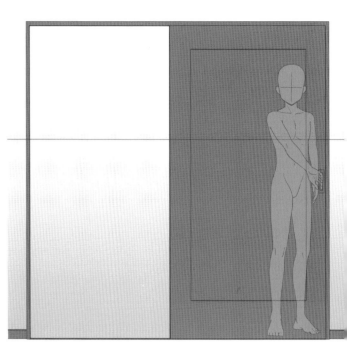

▼窗簾（拉起來）
114_02

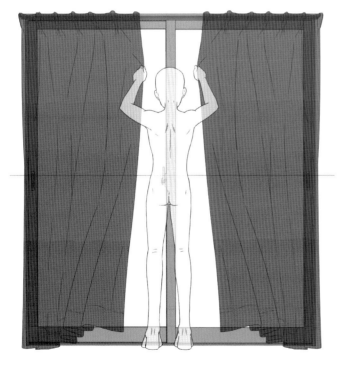

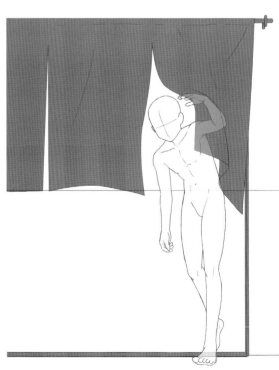

▶字號簾
114_03

◀雙扇窗
115_01

▼橫拉窗
115_02

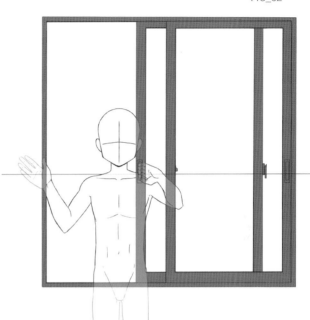

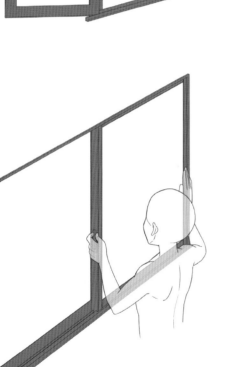

▲窗框（上鎖）
115_03

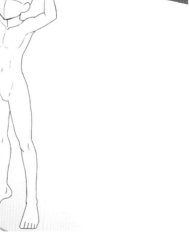

▶鐵捲門（拉起來）
115_04

1章　文具・工具

2章　調理・用餐

3章　衣服類・包包

4章　美容・衛生

5章　室內裝飾品

6章　娛樂

7章　戶外活動・交通工具

梯子

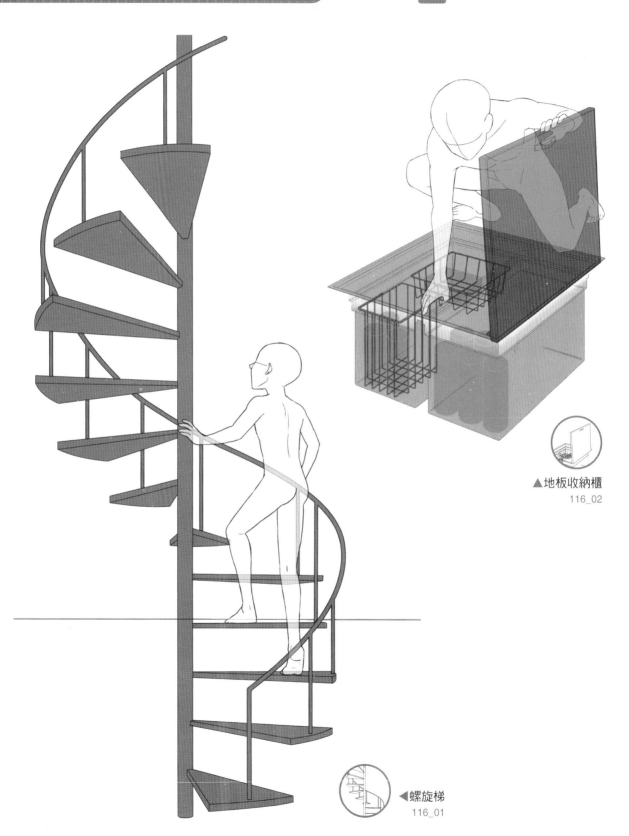

▲地板收納櫃
116_02

◀螺旋梯
116_01

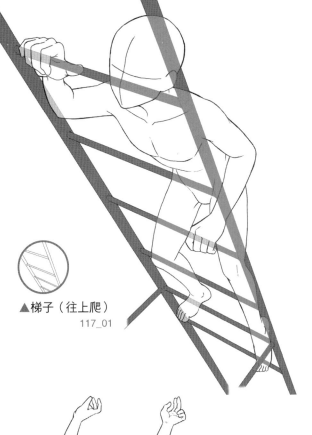

▲梯子（往上爬）
117_01

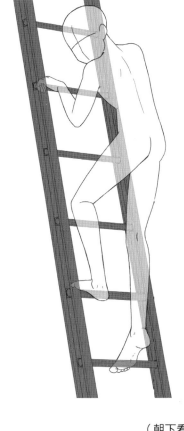

▲梯子
（朝下看並往下爬）
117_02

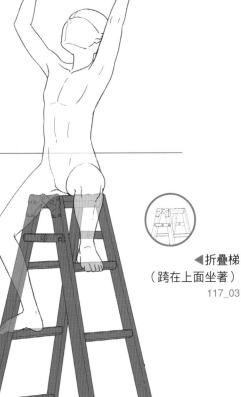

◀折疊梯
（跨在上面坐著）
117_03

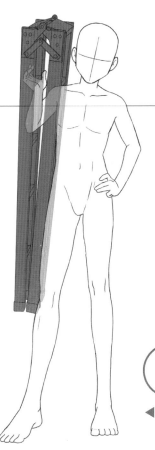

◀折疊梯（扛在肩膀上）
117_04

1章　文具・工具

2章　調理・用餐

3章　衣服類・包包

4章　美容・衛生

5章　室內裝飾品

6章　娛樂

7章　戶外活動・交通工具

收納・保養維修

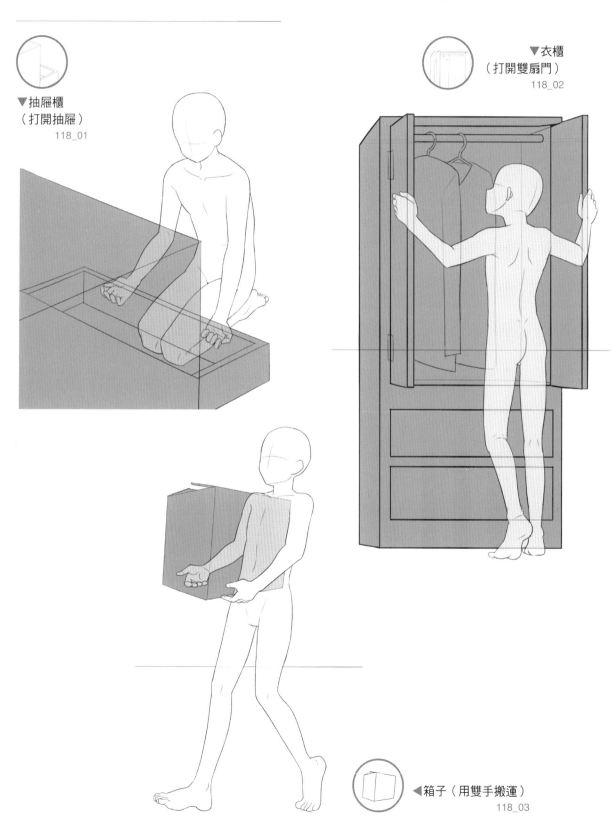

▼抽屜櫃
（打開抽屜）
118_01

▼衣櫃
（打開雙扇門）
118_02

◀箱子（用雙手搬運）
118_03

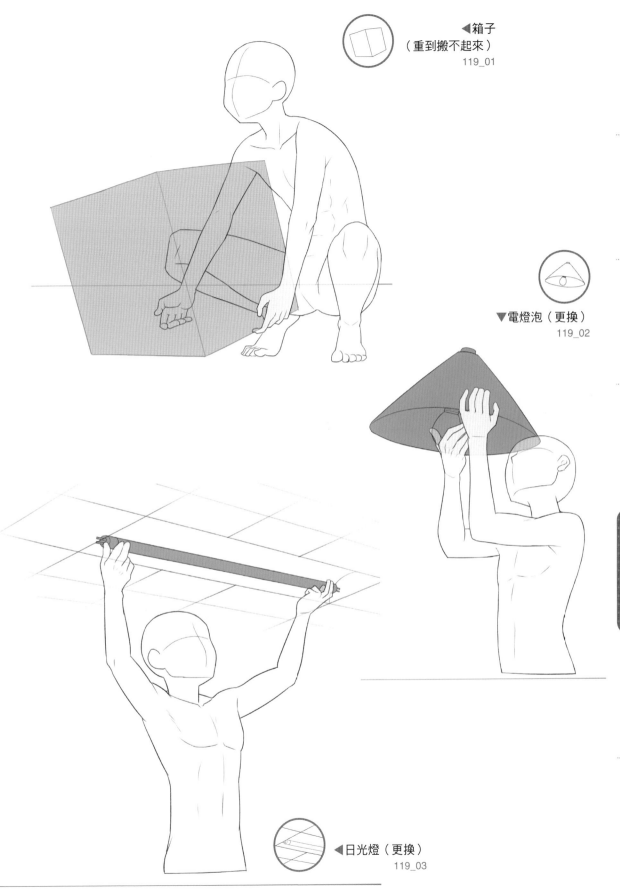

◀箱子
（重到搬不起來）
119_01

▼電燈泡（更換）
119_02

◀日光燈（更換）
119_03

1章 文具・工具

2章 調理・用餐

3章 衣服類・包包

4章 美容・衛生

5章 室內裝飾品

6章 娛樂

7章 戶外活動・交通工具

冷氣 · 暖氣

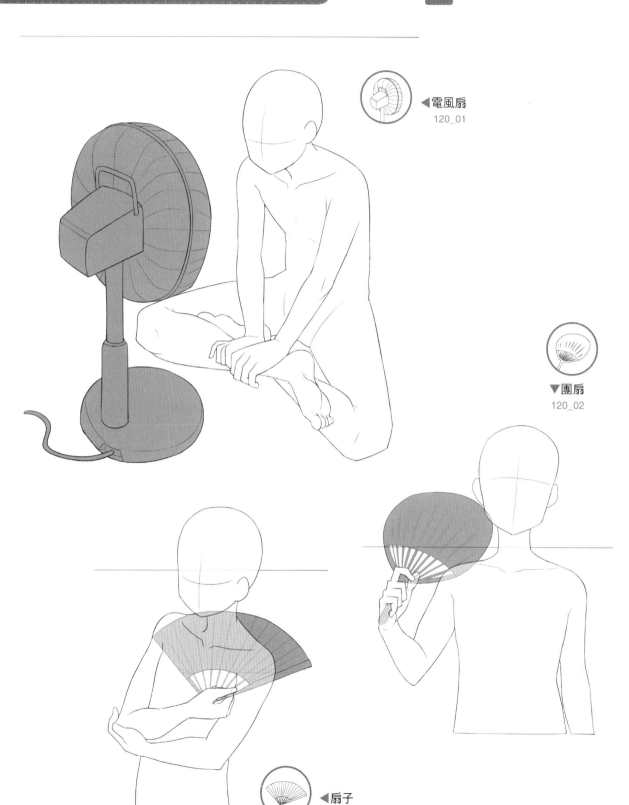

◀電風扇
120_01

▼團扇
120_02

◀扇子
120_03

◀暖爐（烤手）
121_01

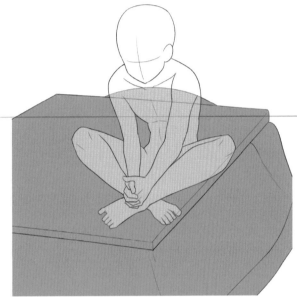

▲暖桌（縮著身體）
121_02

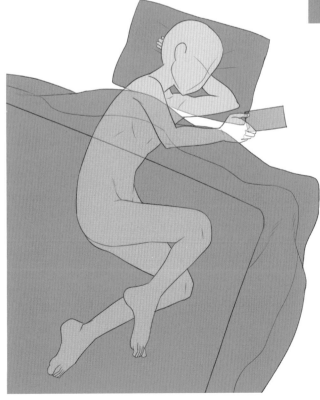

◀暖桌（躺臥著）
121_03

1章 文具・工具

2章 調理・用餐

3章 衣服類・包包

4章 美容・衛生

5章 室內裝飾品

6章 娛樂

7章 戶外活動・交通工具

手握住時的動作

最希望大家要去注意到的事情是「因為手指會沿著握住時的對象，所以看起來並不會像是握拳一樣」。
若要說得再更加明確一點，那就是除了不會變成像是握拳那樣以外，手指的長度也各有長短，所以可以看到的部分會有相當大的改變。

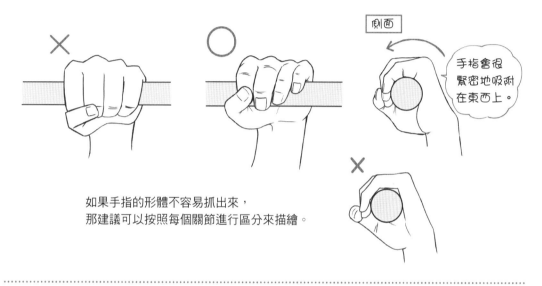

如果手指的形體不容易抓出來，
那建議可以按照每個關節進行區分來描繪。

手捏著時的動作

捏住的動作，大多情況是以大拇指・食指・中指來進行的。

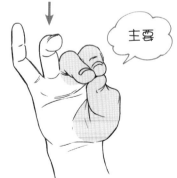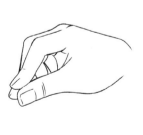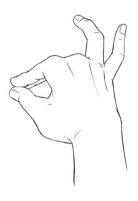

若是能夠描繪出「捏住」這個動作，那就會有辦法描繪出拿著一些小物品的動作，如「拿著鉛筆」「拿著筷子」等等動作來作為相關應用。

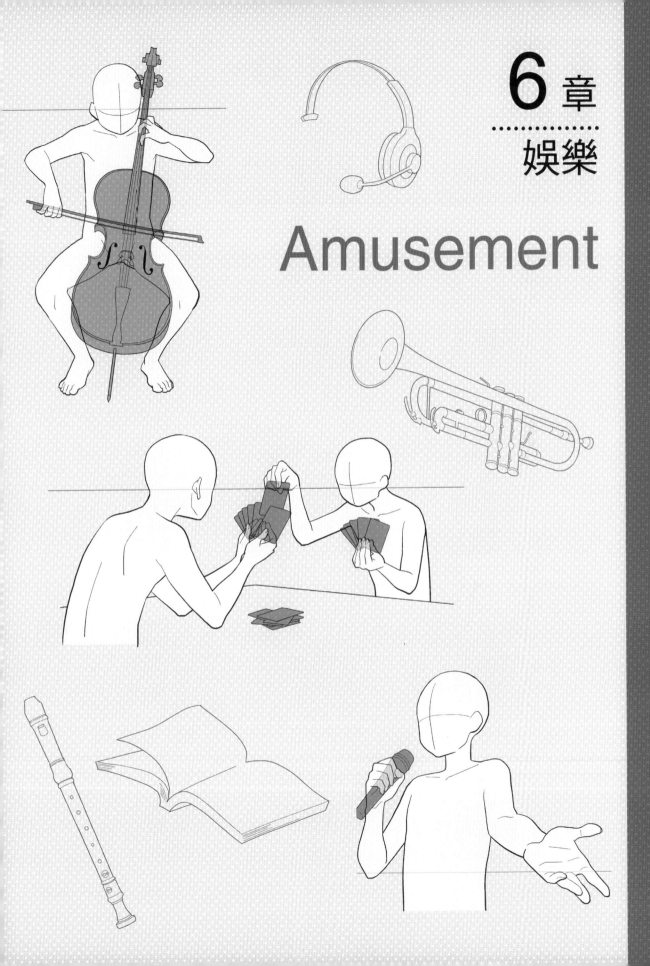

Amusement

桌遊

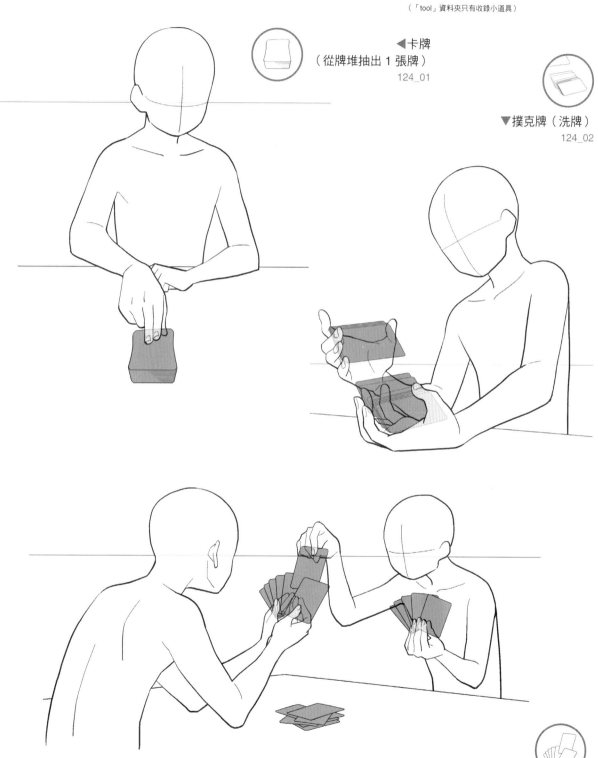

◀卡牌
（從牌堆抽出 1 張牌）
124_01

▼撲克牌（洗牌）
124_02

▲撲克牌（抽鬼牌　拿成扇形＆抽牌）
124_03

◀歌留多
（百人一首　將卡牌擊飛）
125_01

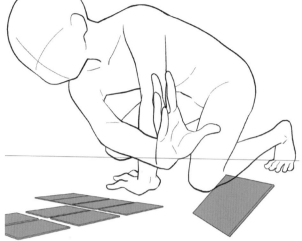

▼骰子
125_02

▼日本將棋
125_03

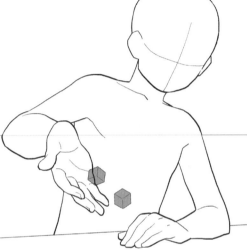

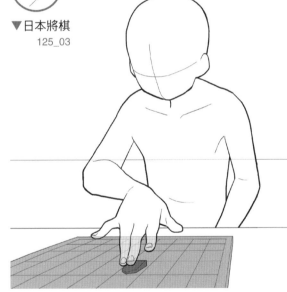

▶西洋棋
125_04

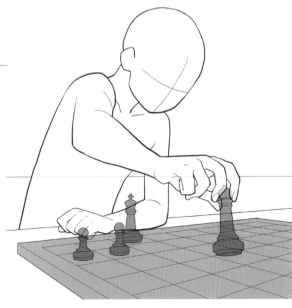

1章　文具・工具

2章　調理・用餐

3章　衣服類・包包

4章　美容・衛生

5章　室內裝飾品

6章　娛樂

7章　戶外活動・交通工具

書本・報紙

◀書本（用雙手拿著）
126_01

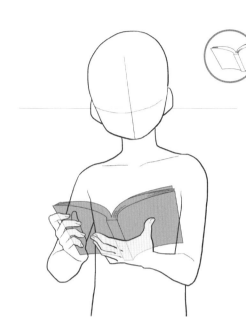

▼書本（放著翻頁）
126_02

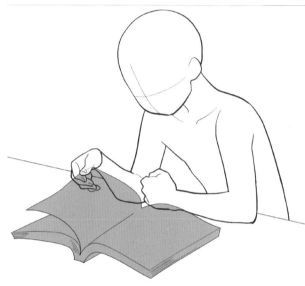

▶書本（大本的書、
魔法書、圖錄）
126_04

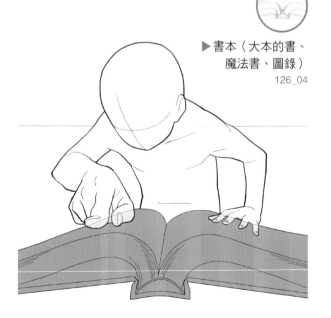

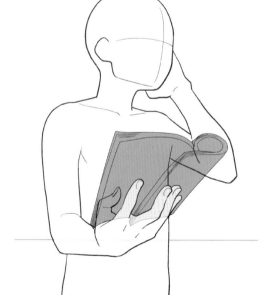

▲書本
（往後折並用單手拿著）
126_03

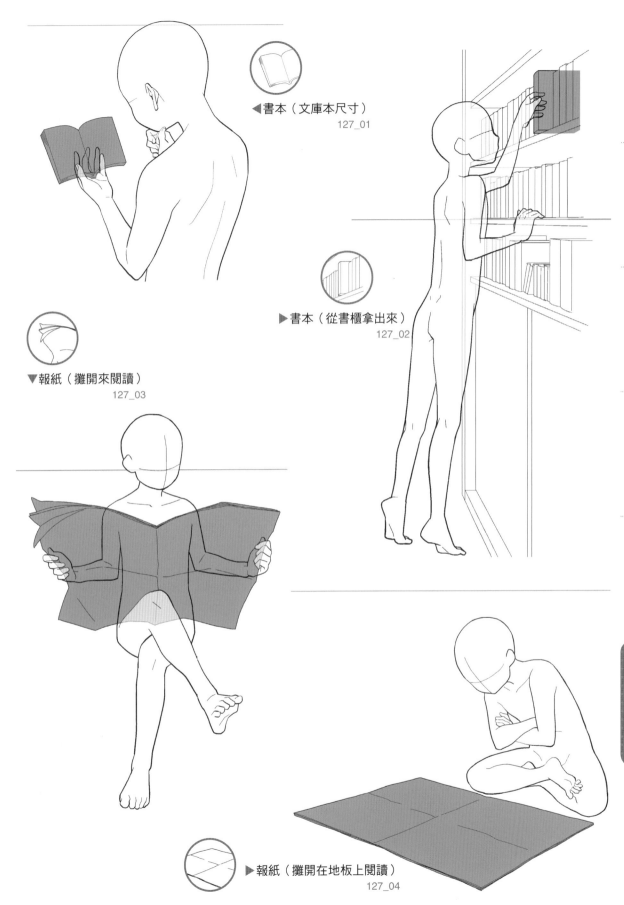

◀書本（文庫本尺寸）
127_01

▶書本（從書櫃拿出來）
127_02

▼報紙（攤開來閱讀）
127_03

▶報紙（攤開在地板上閱讀）
127_04

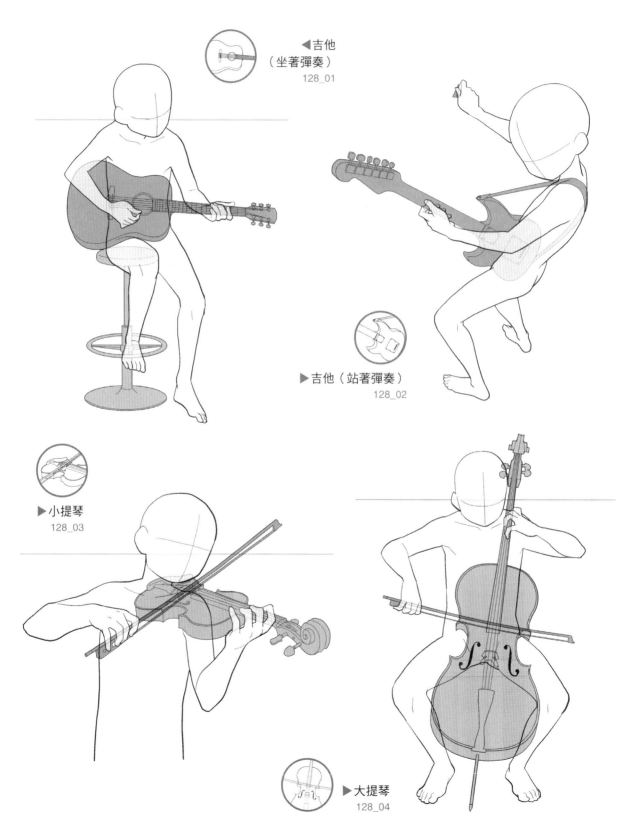

◀吉他
（坐著彈奏）
128_01

▶吉他（站著彈奏）
128_02

▶小提琴
128_03

▶大提琴
128_04

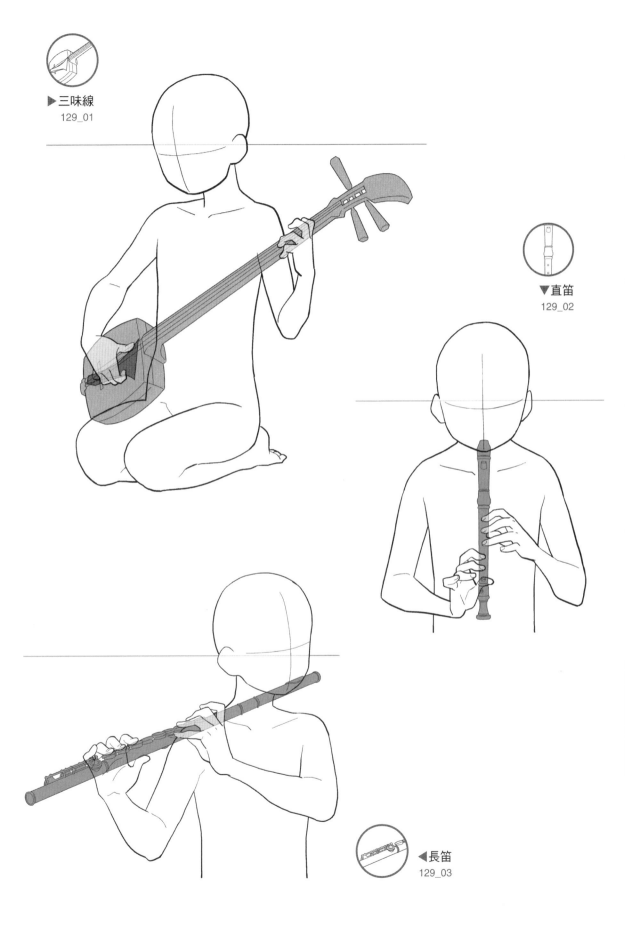

▶三味線
129_01

▼直笛
129_02

◀長笛
129_03

樂器 2

CD-ROM
jpg
psd
Chapter6

▼薩克斯風
130_01

▼小號
130_02

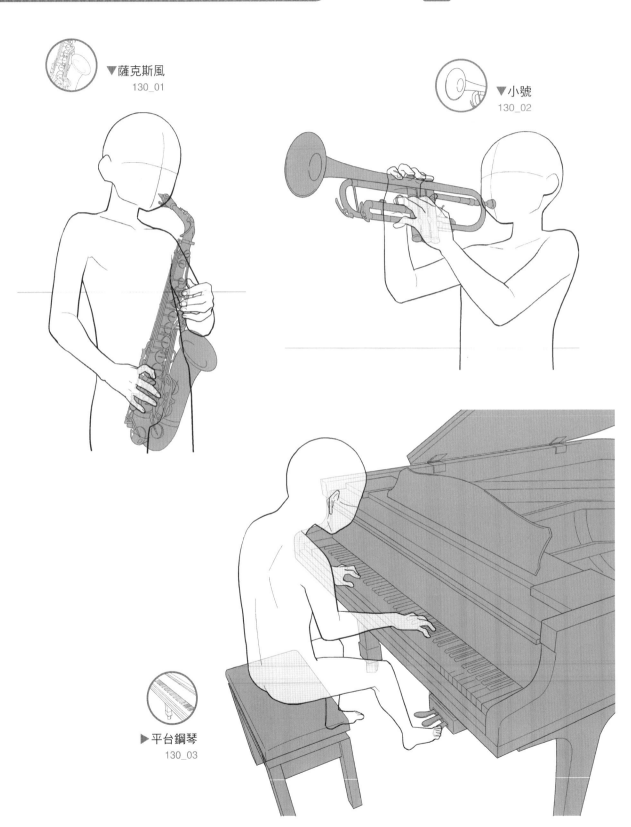

▶平台鋼琴
130_03

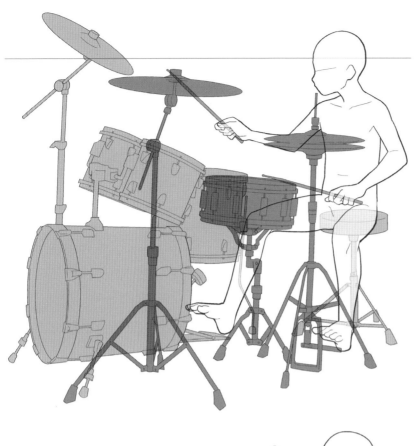

◀爵士鼓
131_01

▼和太鼓
（長胴太鼓）
131_02

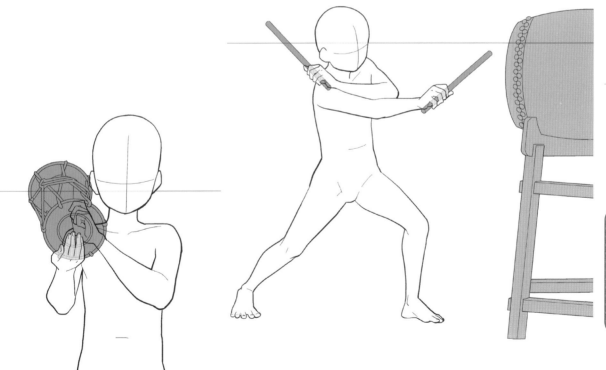

◀鼓
131_03

1章　文具・工具

2章　調理・用餐

3章　衣服類・包包

4章　美容・衛生

5章　室內裝飾品

6章　娛樂

7章　戶外活動・交通工具

音響器材

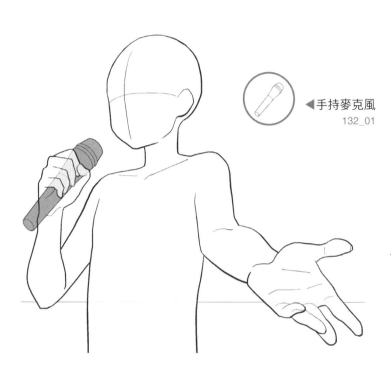

◀手持麥克風
132_01

▼落地式麥克風
132_03

▼手持麥克風
（在卡拉 OK 店熱唱）
132_02

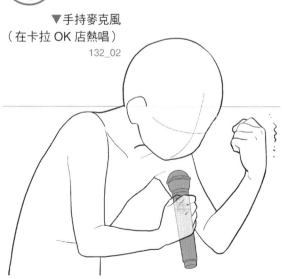

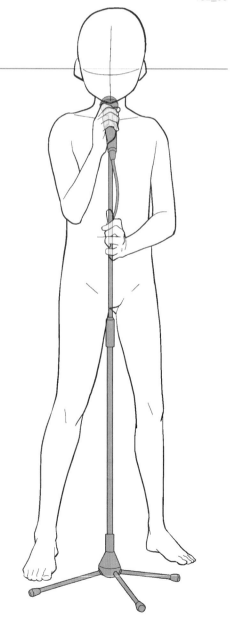

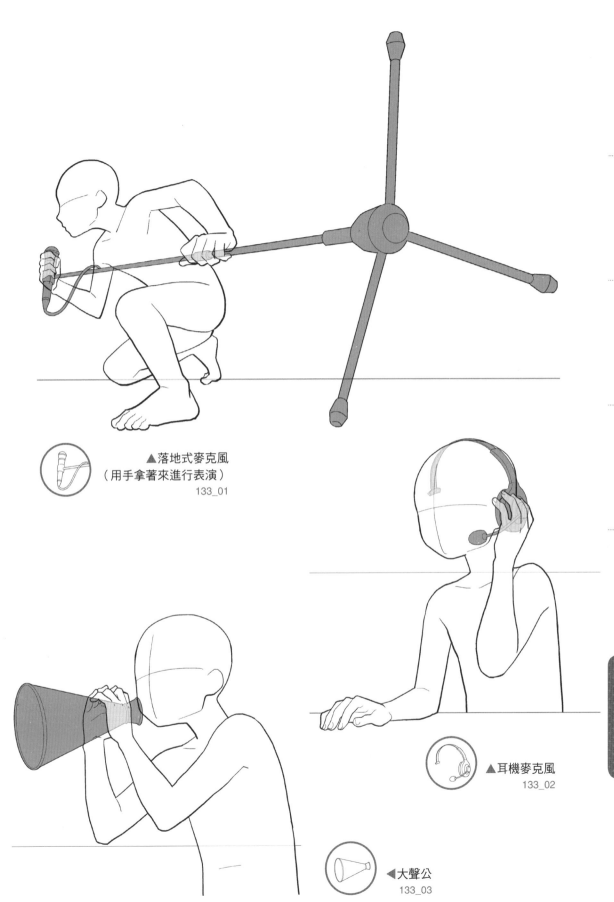

▲落地式麥克風
（用手拿著來進行表演）
133_01

▲耳機麥克風
133_02

◀大聲公
133_03

1章 文具・工具

2章 調理・用餐

3章 衣服類・包包

4章 美容・衛生

5章 室內裝飾品

6章 娛樂

7章 戶外活動・交通工具

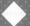

不曉得該怎麼描繪衣服的皺褶比較好，
或是雖然有描繪出來，可是有些沒把握……
這種時候，就試著去使用「ハ」「し」「J」「ソ」吧。

若是粗略地進行分類，衣服的皺褶會形成在關節彎曲處、布匹從凸出處
往下垂落之處以及布匹的鬆垮處。

・關節彎曲處與凸出處會形成「ハ」「し」「J」皺褶。

「ハ」「し」「J」皺
褶會呈放射線狀出現在
彎起來的關節內側。

・從凸出處朝下而去的「ハ」皺褶。

從膝蓋

從肩膀

從胸部

・形成在鬆垮處的「ソ」皺褶。

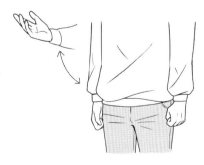

大多會形成在如運動衫這類末端有收
緊的袖子及下襬上面。

實際上皺褶的種類是更多更豐富的。
記得要去觀察實際事物，並落實到畫作當中。

戸外活動・交通工具

Outdoor
Vehicle

園藝用品 1

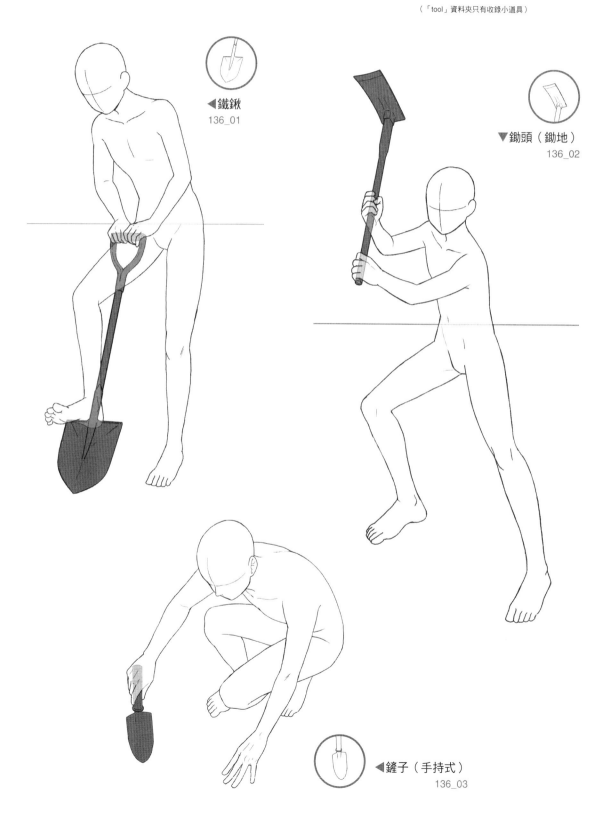

◀鐵鍬
136_01

▼鋤頭（鋤地）
136_02

◀鏟子（手持式）
136_03

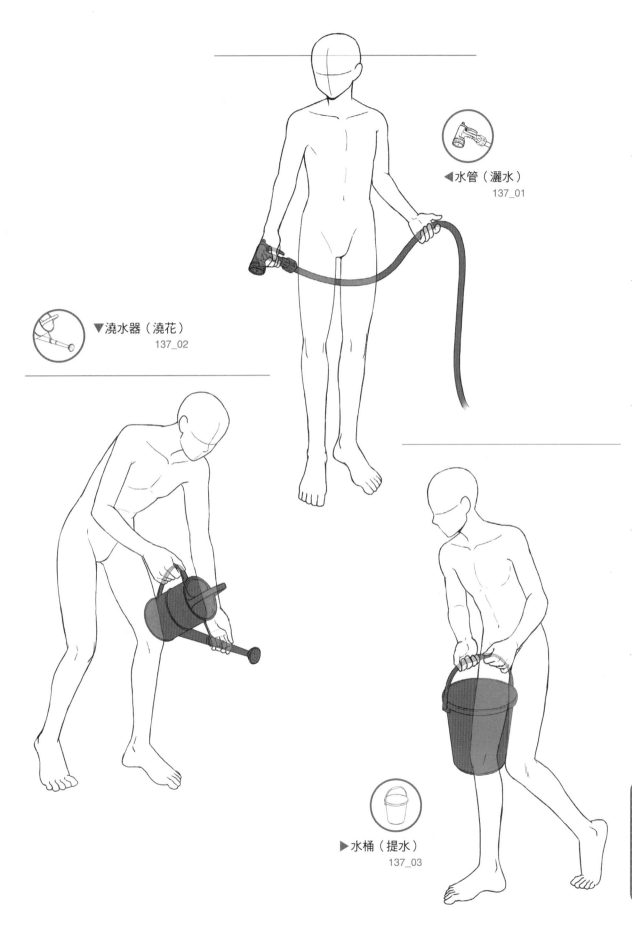

◀ 水管（灑水）
137_01

▼ 澆水器（澆花）
137_02

▶ 水桶（提水）
137_03

1 章　文具・工具

2 章　調理・用餐

3 章　衣服類・包包

4 章　美容・衛生

5 章　室內裝飾品

6 章　娛樂

7 章　戶外活動・交通工具

園藝用品 2

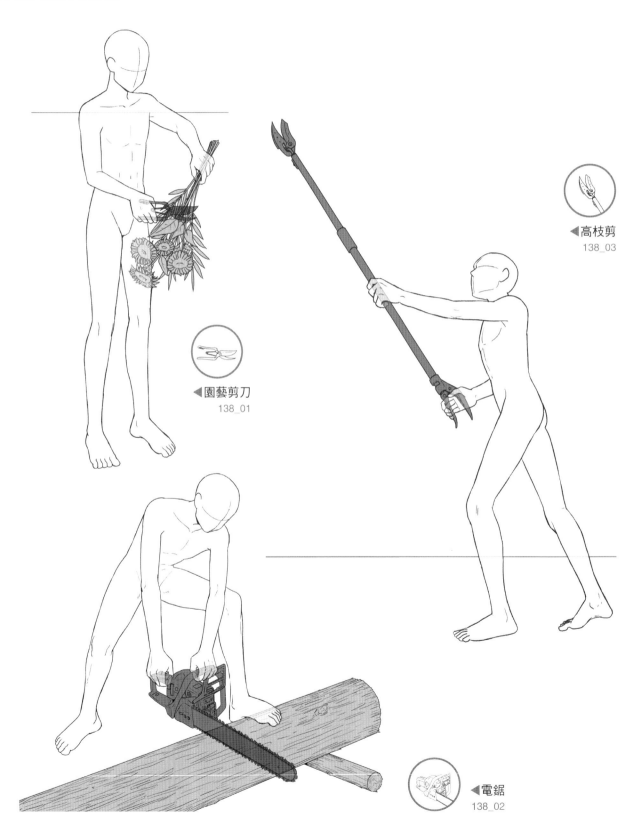

◀園藝剪刀
138_01

◀高枝剪
138_03

◀電鋸
138_02

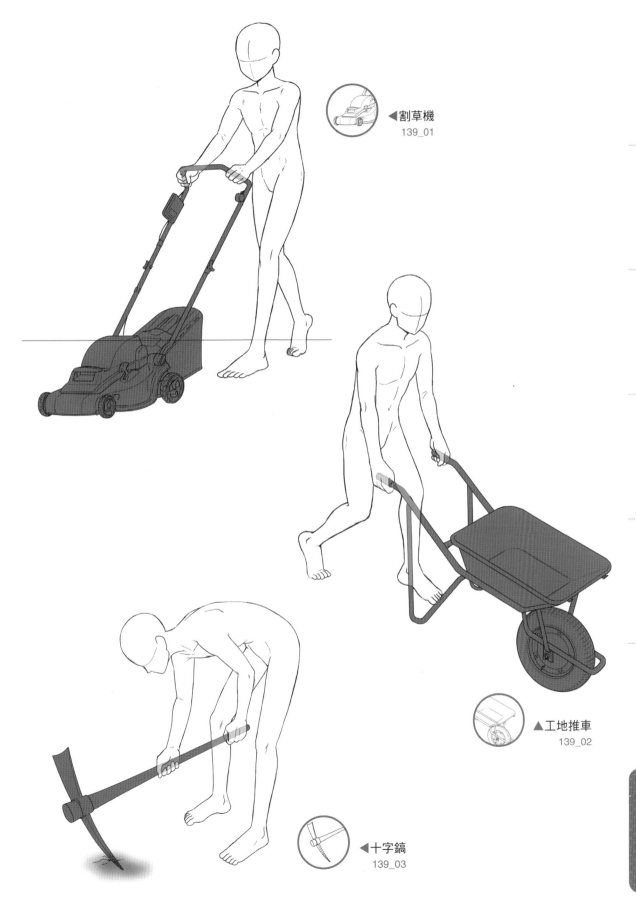

◀割草機
139_01

▲工地推車
139_02

◀十字鎬
139_03

1章 文具・工具

2章 調理・用餐

3章 衣服類・包包

4章 美容・衛生

5章 室內裝飾品

6章 娛樂

7章 戶外活動・交通工具

露營用品

CD-ROM >> jpg / psd >> Chapter7

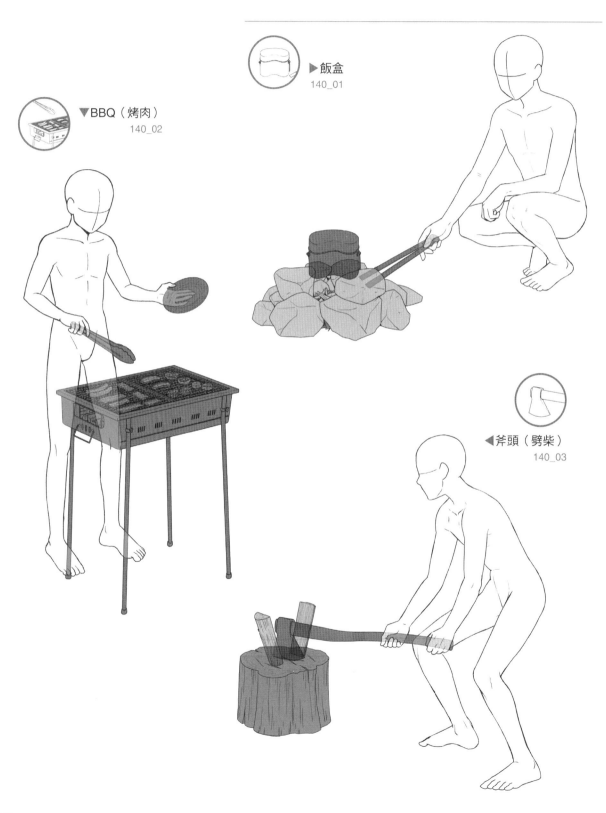

▶飯盒
140_01

▼BBQ（烤肉）
140_02

◀斧頭（劈柴）
140_03

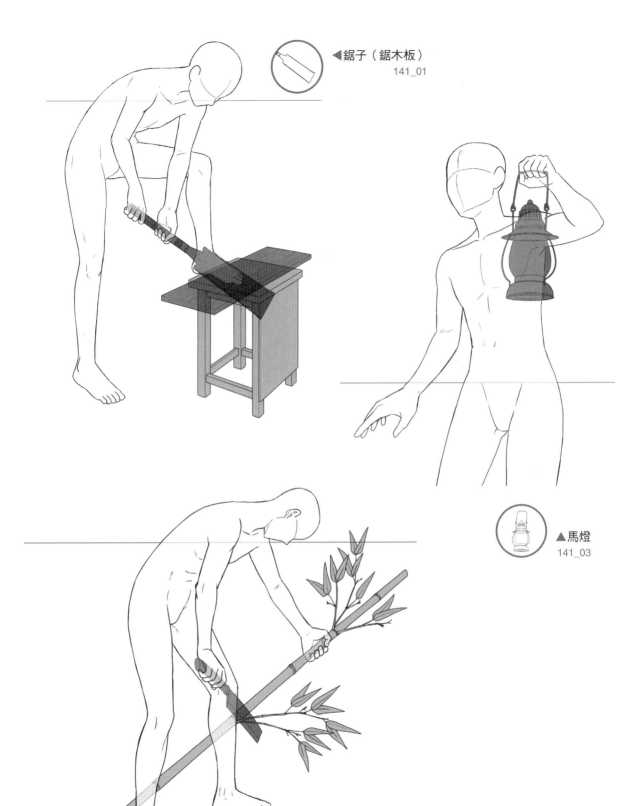

◀鋸子（鋸木板）
141_01

▲馬燈
141_03

◀柴刀（削竹葉）
141_02

1 章　文具・工具

2 章　調理・用餐

3 章　衣服類・包包

4 章　美容・衛生

5 章　室內裝飾品

6 章　娛樂

7 章　戶外活動・交通工具

釣魚・划船

CD-ROM >> jpg / psd >> Chapter7

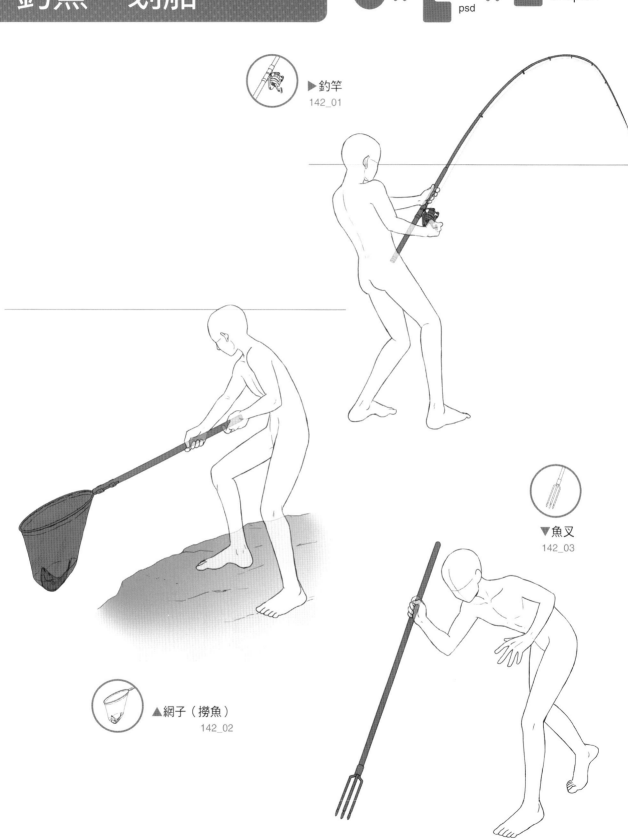

▶釣竿
142_01

▼魚叉
142_03

▲網子（撈魚）
142_02

▼小船
（用槳划船）
143_01

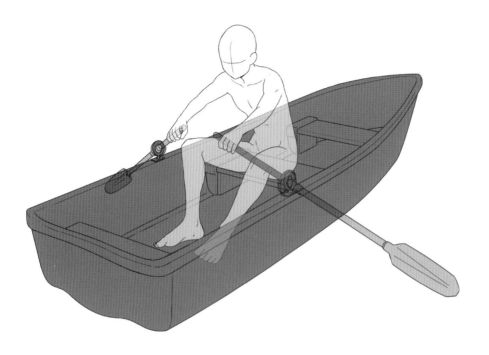

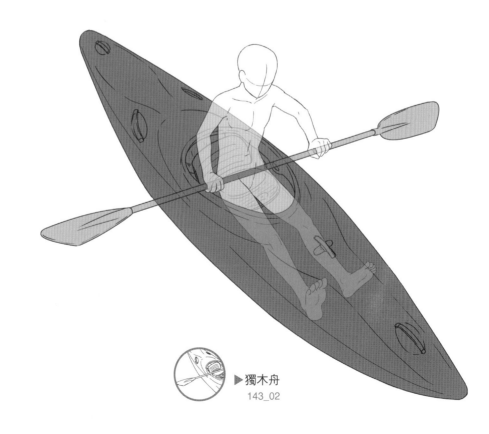

▶獨木舟
143_02

1章 文具・工具

2章 調理・用餐

3章 衣服類・包包

4章 美容・衛生

5章 室內裝飾品

6章 娛樂

7章 戶外活動・交通工具

滑雪・空中運動

▶滑雪
144_01

▶滑雪（扛著滑雪板）
144_02

▲滑雪單板
144_03

◀纜車
144_04

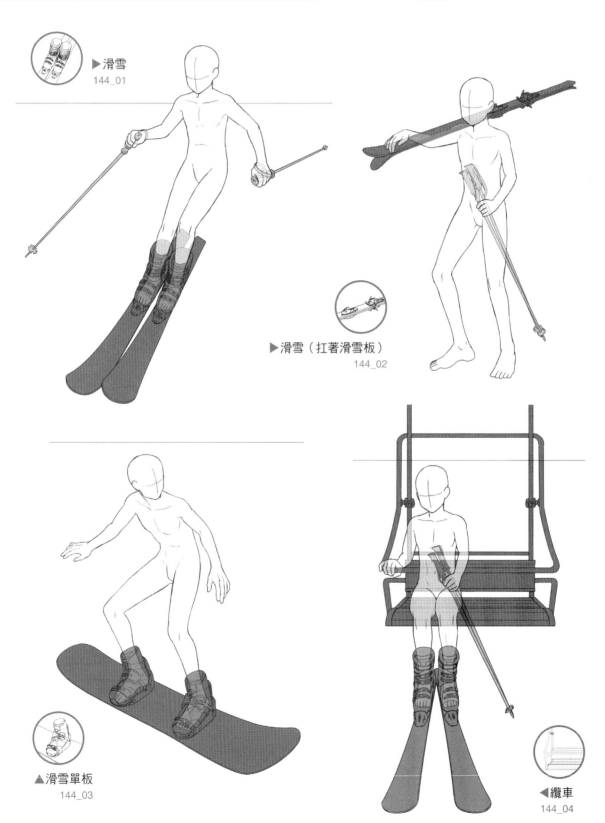

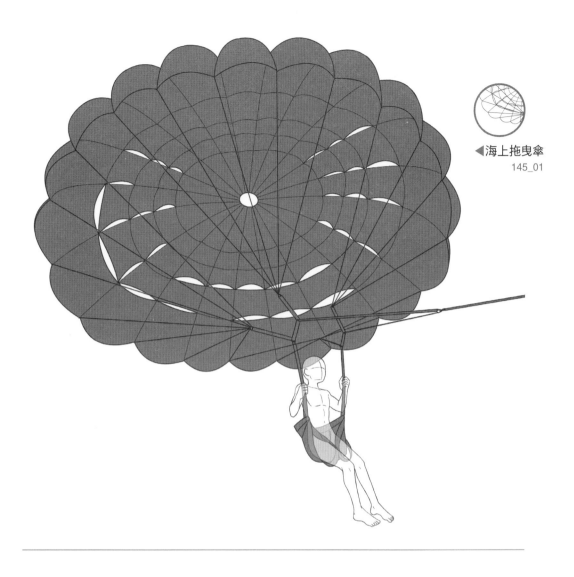

◀海上拖曳傘
145_01

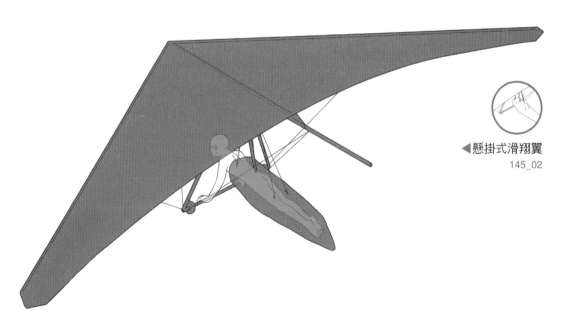

◀懸掛式滑翔翼
145_02

1章　文具・工具

2章　調理・用餐

3章　衣服類・包包

4章　美容・衛生

5章　室內裝飾品

6章　娛樂

7章　戶外活動・交通工具

季節性休閒活動

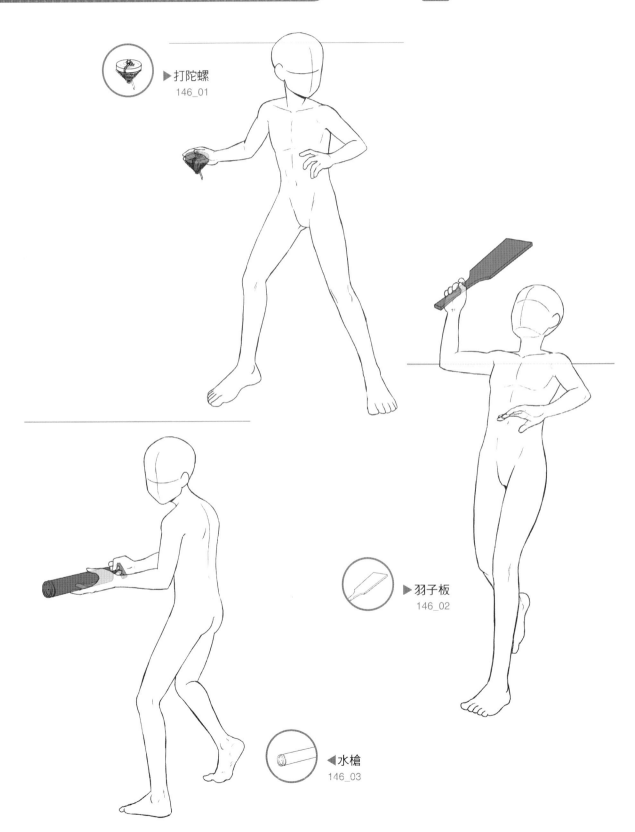

▶打陀螺
146_01

▶羽子板
146_02

◀水槍
146_03

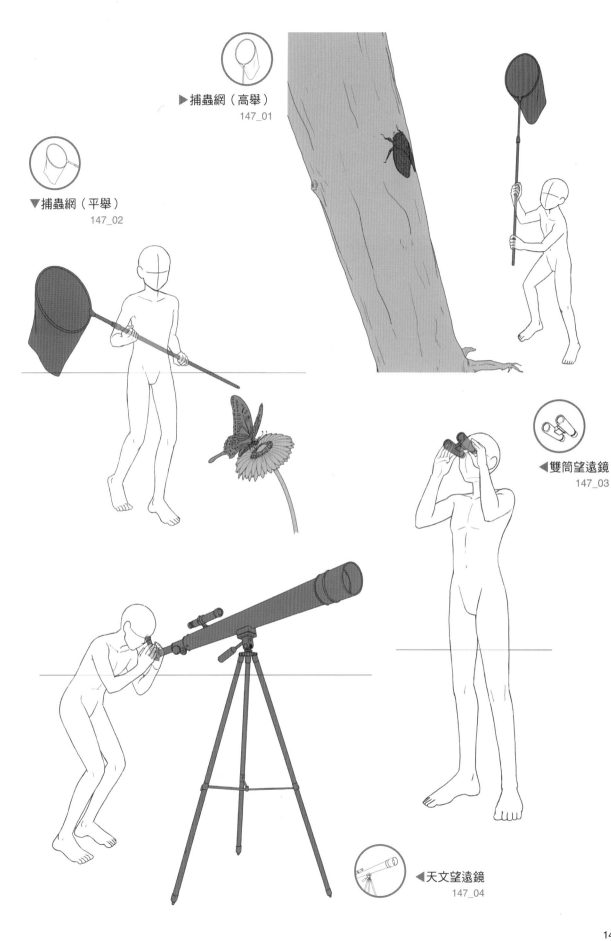

▶捕蟲網（高舉）
147_01

▼捕蟲網（平舉）
147_02

◀雙筒望遠鏡
147_03

◀天文望遠鏡
147_04

1 章 文具・工具

2 章 調理・用餐

3 章 衣服類・包包

4 章 美容・衛生

5 章 室內裝飾品

6 章 娛樂

7 章 戶外活動・交通工具

遊具・傘

CD-ROM >> jpg / psd >> Chapter7

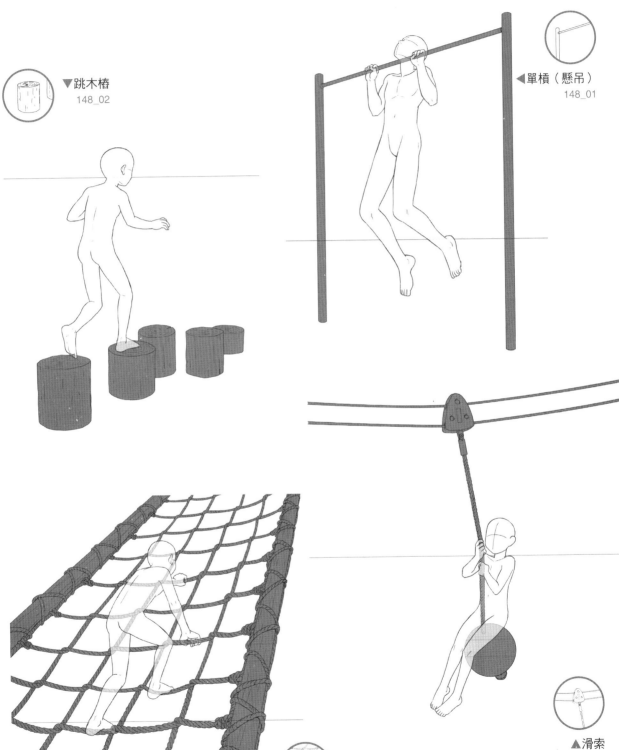

▼跳木樁
148_02

◀單槓（懸吊）
148_01

◀攀爬網
148_04

▲滑索
148_03

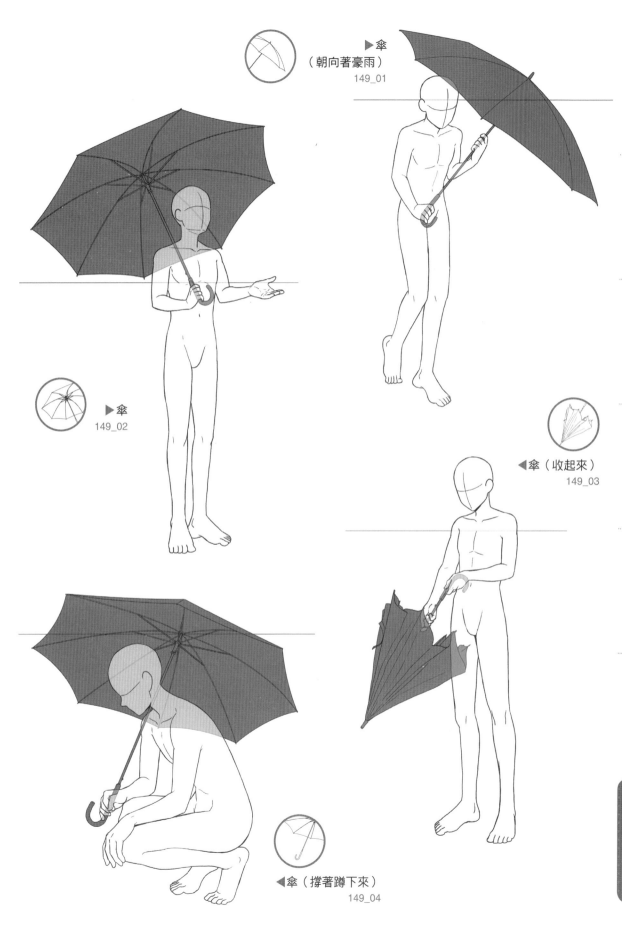

▶傘
（朝向著豪雨）
149_01

▶傘
149_02

◀傘（收起來）
149_03

◀傘（撐著蹲下來）
149_04

1章 文具・工具

2章 調理・用餐

3章 衣服類・包包

4章 美容・衛生

5章 室內裝飾品

6章 娛樂

7章 戶外活動・交通工具

◀自動販賣機
（將飲料拿出來）
150_01

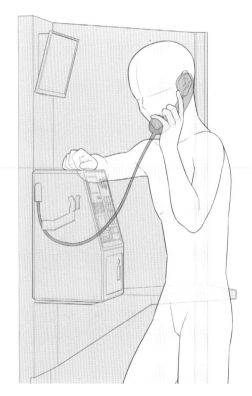

▲公共電話
150_02

◀郵筒
（寄信）
150_03

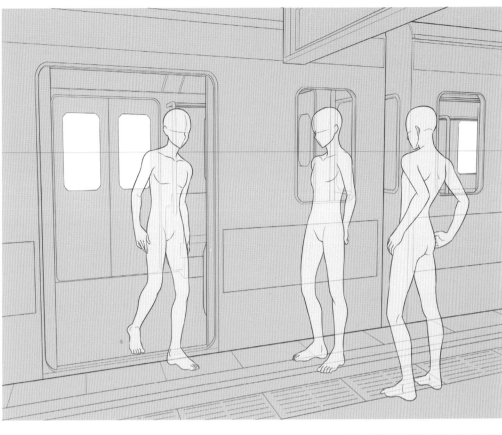

◀電車
（車門出入口）
151_01

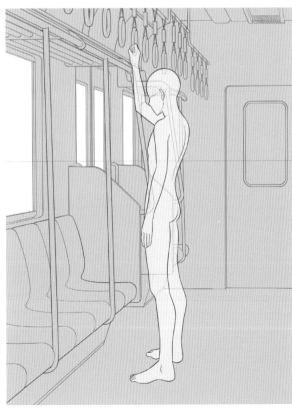

▲電車（吊環）
151_02

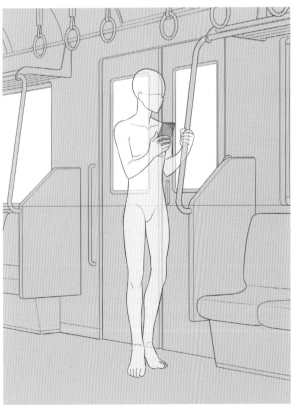

▲電車（把手）
151_03

1章 文具・工具

2章 調理・用餐

3章 衣服類・包包

4章 美容・衛生

5章 室內裝飾品

6章 娛樂

7章 戶外活動・交通工具

交通運輸設施

◀自動驗票機
152_01

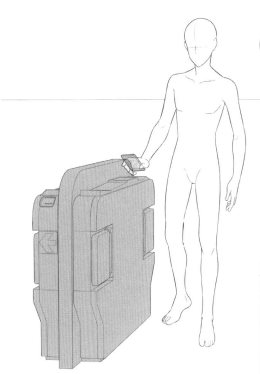

▼車票販賣機
152_02

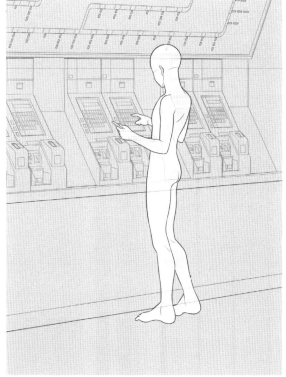

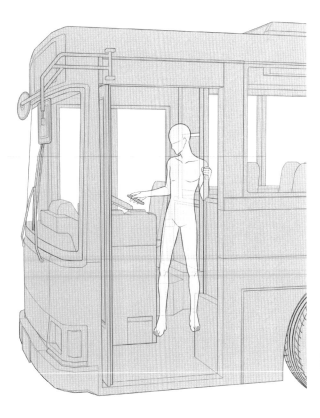

◀公車（車門出入口）
152_03

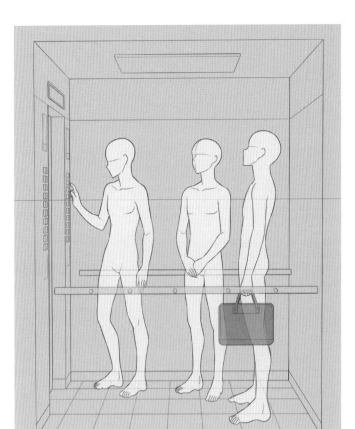

◀電梯
153_01

▼電扶梯
153_02

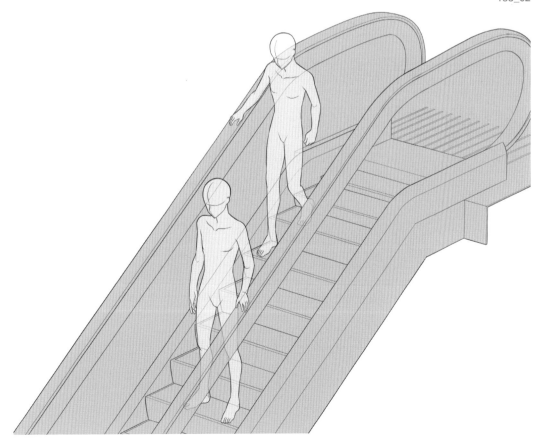

1章 文具・工具

2章 調理・用餐

3章 衣服類・包包

4章 美容・衛生

5章 室內裝飾品

6章 娛樂

7章 戶外活動・交通工具

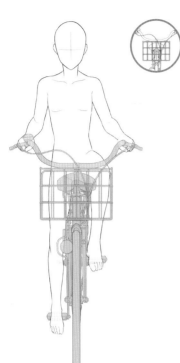

◀腳踏車（正面）
154_01

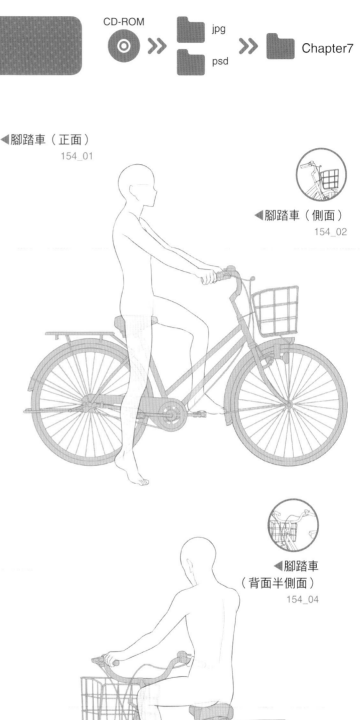

◀腳踏車（側面）
154_02

▼腳踏車
（正面半側面）
154_03

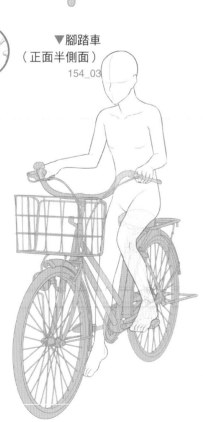

◀腳踏車
（背面半側面）
154_04

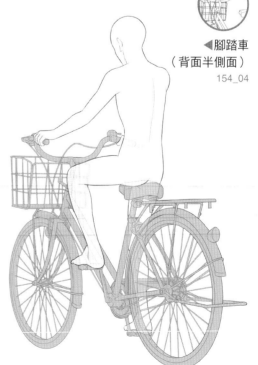

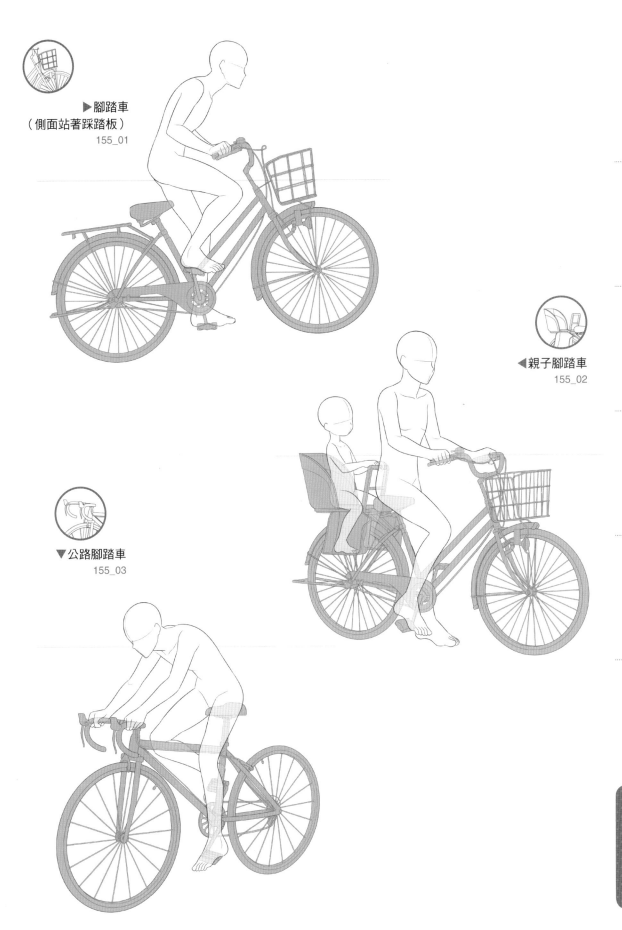

▶腳踏車
（側面站著踩踏板）
155_01

◀親子腳踏車
155_02

▼公路腳踏車
155_03

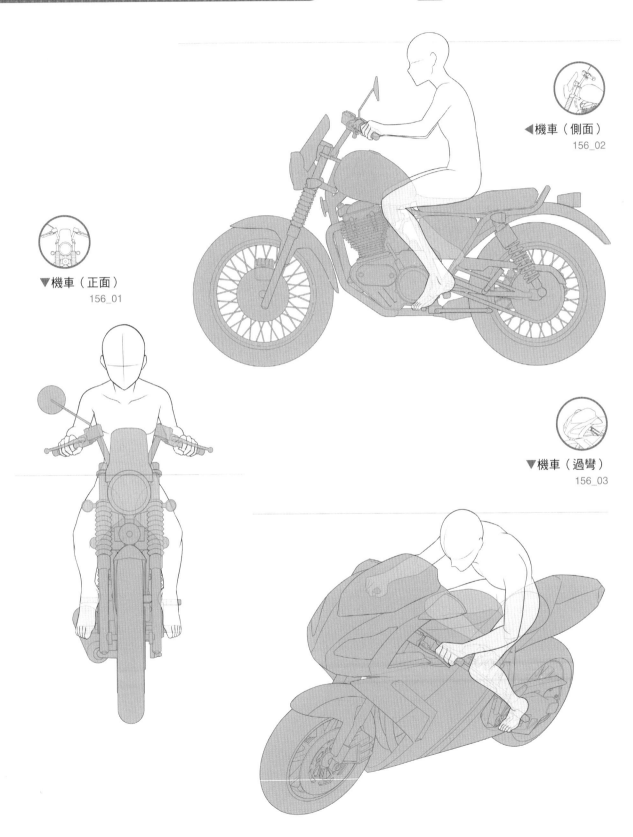

◀機車（側面）
156_02

▼機車（正面）
156_01

▼機車（過彎）
156_03

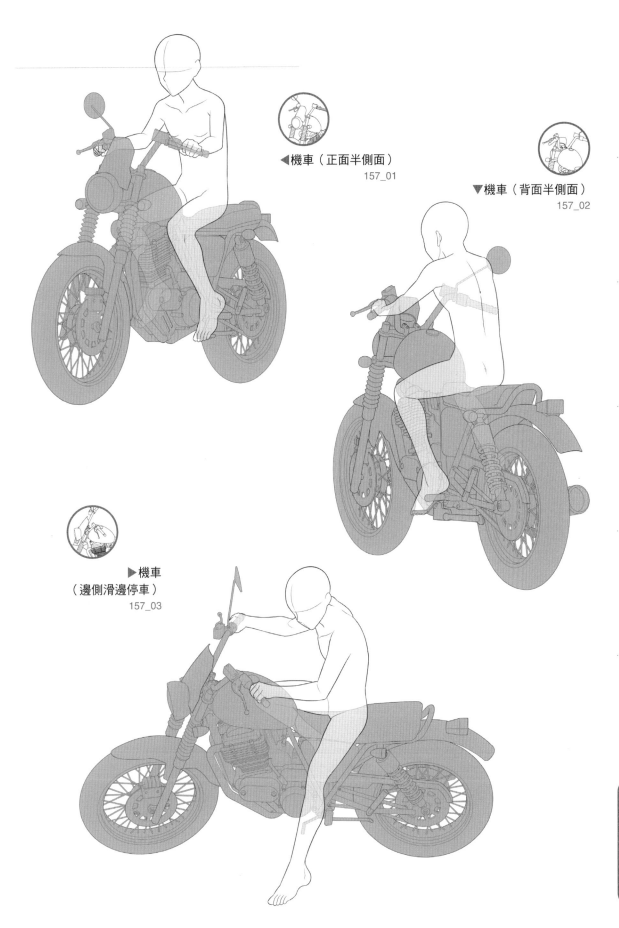

◀機車（正面半側面）
157_01

▼機車（背面半側面）
157_02

▶機車
（邊側滑邊停車）
157_03

1 章　文具・工具

2 章　調理・用餐

3 章　衣服類・包包

4 章　美容・衛生

5 章　室內裝飾品

6 章　娛樂

7 章　戶外活動・交通工具

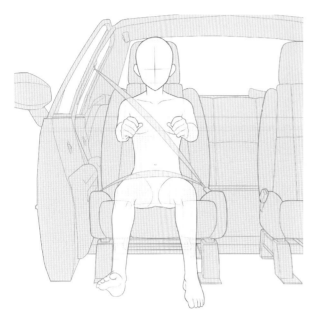

◀汽車的座位（正面）
158_01

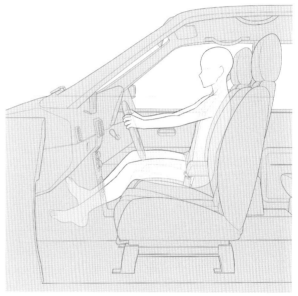

▲汽車的座位（側面）
158_02

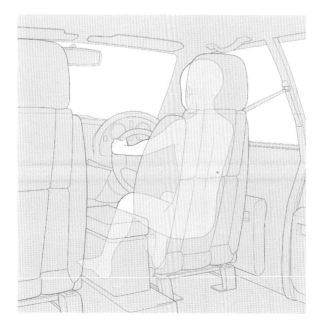

◀汽車的座位（略為背面）
158_03

◀汽車的座位（正上方）

159_01

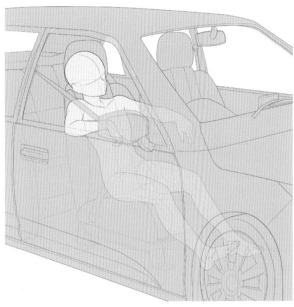

▲汽車的座位
（從窗戶探出頭）

159_02

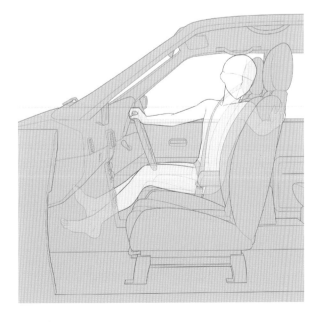

◀汽車的座位（倒車）

159_03

1章　文具・工具

2章　調理・用餐

3章　衣服類・包包

4章　美容・衛生

5章　室內裝飾品

6章　娛樂

7章　戶外活動・交通工具

◆STAFF

插畫監修……內田有紀
編輯制作……木川明彥・真木圭太（ジェネット）
設　　計……斎藤未希（ジェネット）
企劃・統籌……森　基子（ホビージャパン）

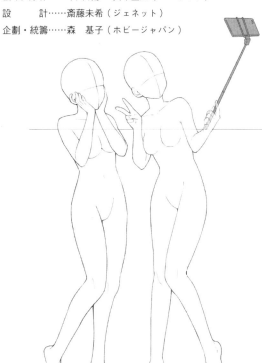

與小道具一起搭配使用的插畫姿勢集

玻璃杯・包包・樓梯・腳踏車等小物品的檔案也都滿滿收錄在其中！

作　者　HOBBY JAPAN
翻　譯　林廷健
發　行　陳偉祥
出　版　北星圖書事業股份有限公司
地　址　234 新北市永和區中正路 458 號 B1
電　話　886-2-29229000
傳　真　886-2-29229041
網　址　www.nsbooks.com.tw
E-MAIL　nsbook@nsbooks.com.tw
劃撥帳戶　北星文化事業有限公司
劃撥帳號　50042987
製版印刷　森達製版有限公司
出 版 日　2021年11月
I S B N　978-957-9559-97-3
定　價　360元

如有缺頁或裝訂錯誤，請寄回更換。

小道具とセットで使えるイラストポーズ集 グラス・かばん・階段・
自転車など小物 データも満載
(c)HOBBY JAPAN

國家圖書館出版品預行編目(CIP)資料

與小道具一起搭配使用的插畫姿勢集：玻璃杯・包包・
樓梯・腳踏車等小物品的檔案也都滿滿收錄在其中！／
HOBBY JAPAN作；林廷健翻譯. -- 新北市：北星圖書
事業股份有限公司, 2021.11
160 面；19.0×25.7 公分

ISBN 978-957-9559-97-3（平裝）

1.插畫　2.漫畫　3.繪畫技法

947.45　　　　　　　　　　　　　110009127

臉書粉絲專頁　　　LINE 官方帳號